古趣今情

丁衍庸篆刻藝術

香港中文大學 藝術系系友會 編

OXFORD
UNIVERSITY PRESS

牛津大學出版社隸屬牛津大學，以環球出版為志業，
弘揚大學卓於研究、博於學術、篤於教育的優良傳統
Oxford 為牛津大學出版社於英國及特定國家的註冊商標

牛津大學出版社（中國）有限公司出版
香港九龍灣宏遠街 1 號一號九龍 39 樓

古趣今情——丁衍庸篆刻藝術

香港中文大學藝術系系友會　編

第一版 2023

ISBN: 978-988-8837-02-1

1 3 5 7 9 10 8 6 4 2

鳴謝
本書部分文章及圖片蒙以下人士准予轉載，謹此致謝：
白謙慎教授　鄧偉雄博士　唐錦騰教授

提供藏印及資料的人士：

李慧嫻女士	林悅恒先生	鄭慧君女士	盧愛玲女士	饒清芬女士	梁以瑚博士
鄧偉雄博士	陶嬋章博士	陳慧玲女士	高美慶教授	李子莊教授	容智美女士
徐志宇先生	羅家齊女士	陳瑞山先生	傅世亨先生	招月明女士	司徒愛美女士
施麗宜女士	張麗珍女士	蘇思棣先生	朱漢新先生	左燕芬女士	梁偉強先生
廖少珍女士	馬桂順博士	盧少瓊女士	周輝先生	郭淑芬女士	邵智華女士
鄺麗華女士	郭玉美女士	潘小嫻女士	華瑞君女士	梁淑芬女士	張國材先生
盧香玲女士	廖綺玲女士	馮珍今女士	蔡發書先生	黃蓉詩女士	

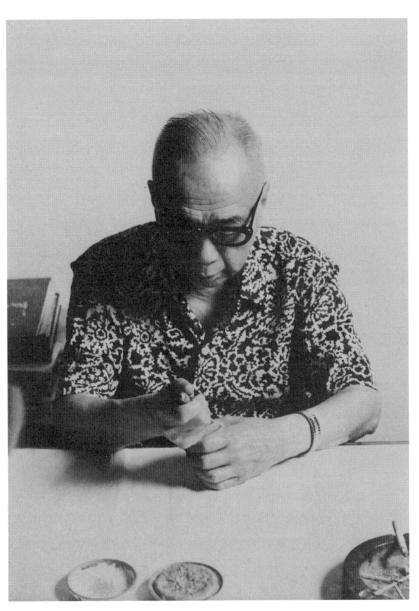

丁衍庸（1902-1978）
南來香港書畫篆刻家

目錄

前言

丁衍庸先生（1902–1978）原名衍鏞，字叔旦、紀伯，後以「衍庸」行。因肖虎，故常用「丁虎」為號。於1949年南來香港，別署「丁鴻」。丁氏早年留學日本，回國後活躍於上海、廣州和重慶等地，從事藝術創作和教育工作；1957年起任教於新亞書院藝術系，長達二十一年。

丁氏是傑出的藝術家和教育家，一生致力於融會中西藝術而卓有成就，其書畫和油畫既洋溢濃厚的民族氣息，又具備強烈的個人風格，近幾十年間已奠定了作為近代藝術大師的地位。丁氏篆刻其實並不比畫遜色，其個人風格和藝術魅力同樣見於印作中，只是為畫名所掩，一直未得到應有的重視；慶幸近年這種情形有所改變，其印作愈來愈受到關注和肯定。香港中文大學藝術系系友會一直不遺餘力提倡丁氏的藝術，2018年更與香港中文大學新亞書院合辦由系友唐錦騰教授策展的丁氏首個篆刻專題展覽《刀石情緣——丁衍庸篆刻》，對發揚丁氏篆刻藝術具備一定的意義。

丁氏印風古拙沉雄、蒼莽渾樸，饒宗頤教授曾經評之「以畫入篆」，最能揭示丁氏印藝之淵源和成就。考其所謂「入篆」之「畫」蘊含多方面之意義，在借鑒取資方面，包括了西方藝術、中國書畫和璽印器物等；在吸收發揮方面，則除了形貌之外，亦着重其精神和意蘊。圖像印固然是「以畫入篆」的最具體表現，而文字印那種對文字造形和空間的處理，皆充滿畫意。

本書內容主要以印作為主，共收作品673方，按「文字印」、「圖像印」、「文字圖像印」編排。所有作品均來自原石鈐蓋、原鈐印譜和印蛻散頁，重複的印蛻經比較後選用鈐蓋效果較佳的，

如遇有鈐蓋漫漶不清的，則稍作處理，原則上是盡量不觸碰印文線條，只在周邊地方作有限度調整，所有印作均以原大印刷。丁氏篆刻於邊款方面着力較少，不少印作均沒有邊款，有者內容亦甚簡單；一般多以刻刀直接刮刻而成，就像其在紙上書寫行草一樣。雖然如此，畢竟這也是丁氏篆刻藝術的一個組成部分，故本書「邊款」部分收入邊款十方，以作補充介紹之用。

丁氏篆刻用字着眼於造型，往往不拘於六書，不同篆體文字時有混用，亦有據偏旁以意自造，甚至有將圖形代替文字的情況，如虎、馬、牛的圖形，在使用上時而為字時而為圖，故在印文釋讀方面，尤其文字圖形夾雜的印作，增加了不少困難。這裏主要以丁氏的本意和印文的合理性釋出，在處理上有以下幾點原則：

1　對於未能釋出的文字均以□標示。

2　以圖形代替文字的，先釋文字，再以括號標示其肖形；如〈丁虎〉印，「虎」是以虎的圖形代替，釋文為：丁虎（肖形）；〈丁鴻〉印，「鴻」是以鳥的圖形代替，釋文為：丁鴻（鳥肖形）。

3　若印作中圖形並不代替某字，只作為裝飾圖案，例如〈淑賢〉印，旁有一鼠，按意義，鼠並非文字，故釋為：淑賢（鼠肖形）。這種在印文後加一空白位的樣式，在於說明此鼠圖形是此印的肖形裝飾，與印文之替代無關。

4　純粹的肖形印則列出圖形後以方括號標示，例如：龍〔肖形印〕。

5　虎、馬、牛的古文字中，有些頗為具象，與圖畫極似，如確定為古文字，且印文意思亦相合，則直接釋出為該字。

6　牛的大篆寫法，有一種為兩角兩耳的牛頭，丁公印作中亦曾用過。此外，亦有一種只有兩角的牛頭出現於丁公印作中，

可視為牛字的簡化體，仍當釋為牛字。而出現整頭牛的圖形，則可定為肖形圖像。但亦有如〈周淑文〉印，當中有牛頭圖形的，因其只為裝飾之用，仍釋為：周淑文（牛肖形）。

7　丁公篆刻中的肖形圖象，釋讀方面存在不同意見，例如虎、馬和驢，釋讀時常有混淆情況。這裏主要以動物特徵和印文內容作為判斷依據區分。如馬的特徵有頸鬃毛且尾巴有分又散開的長毛；虎則只有一長尾巴，又或身上有紋。姓氏印「盧」旁的肖形圖像與馬基本一樣，但按其意義釋為「盧（驢肖形）」。

除印作外，本書亦包括文字部分。「著述」收錄了丁氏所著有關篆刻藝術的文章五篇，以了解其對篆刻藝術的觀念。「評介」收錄了兩位學者對丁公篆刻藝術研究和評論的專門文章。此外，唐錦騰教授的論文對丁氏篆刻藝術的理念、風格和成就等，有較全面的研究和分析，相信對讀者欣賞丁氏印作有一定的幫助，故作為「導讀」刊載。

本書得以出版，要感謝牛津大學出版社的大力支持。此外，如果沒有丁氏友人、學生和藝術系系友的鼎力協助，此書也不可能誕生。期望讀者能對丁氏的篆刻藝術有更全面和深入的了解；除一直深受推崇的丁氏書畫作品外，如今又開啟了另一扇門，欣賞到丁氏印作中所蘊藏的真善美，從而發掘到其書畫印藝術中更多的寶藏。

香港中文大學　藝術系系友會

導讀：以畫入篆——丁衍庸篆刻藝術

唐錦騰

引言

　　繼承和創新是中國藝術家所面對的重要課題，也是中國傳統藝術發展的軌跡和規律。「借古開今」一直是達致創新的常用方法，在篆刻藝術方面，一代大師如丁敬（1695–1765）、趙之謙（1829–1884），以至吳昌碩（1844–1927）等，無不是透過繼承傳統，以達出新的目的。無論是「印宗秦漢」、「印從書出」或「印外求印」等，其取資仍不出金石範圍，亦可證篆刻藝術是一個較自足的世界。二十世紀以來資訊發達，傳統篆刻藝術不可避免受到近代西方文藝思潮的衝擊，尤其對創新的觀念起了不少的變化。[1]不少印人嚮往破舊立新，致力突出所謂個人新風格，追求與傳統大相徑庭之作，以為這樣便是創新、有自我和時代感。印人為了創新面貌，各顯神通，部分更取徑西方藝術，惜走得太遠，總覺未盡人意；究其原因，是對西方現代藝術瞭解不深，致皮相的移植，未能與我國傳統藝術精神渾然一體，其創作結果變得非驢非馬，不中不西。

　　丁衍庸（1902–1978）是現代傑出的藝術家和教育家，一生致力於融會中西藝術而卓有成就，其書畫和油畫既洋溢濃厚的民族氣息而又具備強烈的個人風格，早為中外人士所稱頌。丁氏篆刻

1　有關情況，可參考拙文〈談當代篆刻藝術的創新〉，載《西泠藝報》第124期（1996年3月25日），版4。

其實並不比書畫和油畫遜色，其個人風格和藝術魅力，同樣充滿於篆刻創作中。今年適值其逝世廿五周年之際，對其篆刻藝術作深入的探研，或許可為今日有志開創篆刻新風的印人帶來一點借鑒和反思。

生平藝業

丁氏名衍鏞（後以衍庸行），字叔旦、紀伯。公元1902年4月15日生於廣東省茂名縣。自幼即對書畫產生興趣，1920年中學畢業後，獲廣東省政府保送赴日本留學，[2] 翌年考入東京美術學院（即今日東京藝術大學美術科之前身），主修西洋畫科。在學期間成績優異，並曾以一幅取法後期印象派之靜物油畫《食桌之上》入選「中央美術展覽會」，也是唯一入選的中國人。

1925年丁氏學成返國，活躍於上海藝壇，年僅二十三歲，即同時任立達學園藝術專門部、神州女學繪畫專科和上海藝術大學西洋畫系教授，共事者包括豐子愷（1898–1975）、陳抱一（1893–1945）、關良（1900–1986）、陳之佛（1897–1962）和黃涵秋等。後與蔡元培（1868–1940）等人創立中華藝術大學，出任董事兼教務長和藝術教育系主任等職。1928年，丁氏代表華南獲選出任大學院（教育部前身）籌辦之「第一屆全國美術展覽會」甄審及籌備委員會委員，其他委員尚有徐悲鴻（1895–1953）（代表華北）、林風眠（1900–1991）（代表華東）、劉海粟（1896–1994）（代表上海）。同年秋返廣州，應邀籌備市立美術博物館，任常務委員會美術部主任，並任廣州市立美術學校西畫教授。1932年再赴上海，任教於由潘天壽（1897–1971）、俞寄凡（1892–1968）、

2 另有說法稱丁氏為私費生，見高美慶：〈丁衍庸先生的生平藝業〉，載高玉珍主編：《意象之美——丁衍庸的繪畫藝術》，台北，國立歷史博物館，2003，頁9。

張聿光（1885–1968）及潘伯鷹（1900–1978）等創辦的新華藝術專科學校。抗戰期間轉往重慶，於北平藝專及杭州藝專合併組成之國立藝術專科學校教授西畫，共事者有潘天壽、陳之佛、林風眠、關良、龐薰琹（1906–1985）、呂鳳子（1909–1985）及趙無極（1921–2013）等，並經常切磋藝事。抗戰勝利後，重臨上海，參加「九人畫會」，定期聚會研討中西藝術，成員除丁氏外尚有關良、倪貽德（1901–1970）、陳士文（1907–1984）、周碧初（1903–1995）、唐雲（1910–1993）、朱屺瞻（1892–1996）、錢鼎（1896–1989）及宋鍾沅。1946年應廣東省政府教育廳之聘，出任廣東省立藝術專科學校校長。1948年獲國民政府頒贈「啟鑰民智」之匾額。

　　1949年移居香港，改名「丁鴻」，示南來之意。1957年春，與陳士文等人創辦新亞書院藝術專修科（為香港中文大學藝術系之前身），作育英才，直至1978年止。期間多次應邀赴台灣、日本、美國、法國及澳洲等地舉辦展覽，較重要者如參加巴黎國立歷史博物館主辦之「動物畫展覽」、台北市國立台灣藝術館主辦之「第四屆全國美術展覽」、美國雅禮協會等主辦之「當代中國書畫展」、澳洲墨爾本大學主辦之「現代國畫展」、日本南畫院年展，及為配合在巴黎召開之「第二十九屆國際漢學會議」舉辦之書畫展覽等。[3]

以畫入篆

　　丁衍庸先生早在二十世紀二十年代自日本學成回國後，其油畫便受到肯定和讚賞；二十世紀三十年代以後除油畫外，並專注

3　有關丁氏的生平，以高美慶所著〈丁衍庸先生的生平藝業〉一文最詳，見註2。本文之論述亦主要以該文為參考。

於書畫創作，聲譽日隆。但有關其篆刻方面的介紹，除了香港有一些文章外，[4]台灣流佈較廣的篆刻專門雜誌《印林》亦只有一篇短文介紹而已，[5]因此時至今日，對於他這方面的成就，知道的人仍然不多。丁氏在世時，其弟子鄧偉雄曾編集其印作成《丁衍庸印選》，收印共七十二方，饒師宗頤並為作序云：「夫其求志岩藪，循波積石，蘄向既高，复出塵表，自非擘極覃思，究乎字源，以畫入篆，曷易臻此！」[6]「以畫入篆」一語，確能道盡丁氏印藝之淵源和成就。[7]考其所謂「入篆」之「畫」實蘊含多方面之意義，在借鑒取資方面，包括了西方藝術、中國書畫和璽印器物等；在吸收發揮方面，則除了形貌之外，亦着重其精神和意蘊。

西方繪畫

丁氏於1920年秋留學日本時，先學習日文，並在川端畫學校補習素描，包括石膏像模型和人體寫生。他知道「素描不好，無論畫甚麼都是徒勞的，作畫時也非常痛苦」，因此，從那時

4 這些文章按發表時序包括：�催思：〈與丁衍鏞老師談篆刻藝術〉，載《新亞學生報》，1974年12月，頁20；鄧偉雄：〈丁衍庸的篆刻藝術〉，載《美術家》第8期（1979年6月），頁64–66；傅世亨：〈丁師的篆刻藝術〉，載《丁衍庸作品回顧展》，香港，香港藝術中心，1979；李潤桓：〈篆刻藝術的守成與開創——紀念趙鶴琴丁衍庸二師〉，《新亞生活》第13卷第7期（1986年3月15日），頁1–7；馬國權：〈丁衍庸〉，載《近代印人傳》，上海，上海書畫出版社，1998，頁369–372；鄧偉雄：〈丁衍庸筆下萬象〉，載《丁衍庸筆下萬象》，香港，港澳發展有限公司，2001，頁161–169。

5 子著：〈丁衍庸古拙奇肆〉，載《印林》第5卷第5期（總第29期），1984，頁29–33。

6 饒宗頤：〈序〉，載鄧偉雄編：《丁衍庸印選》，香港，唯高出版社，1976，序頁1–4。台灣王北岳亦有一短文〈丁衍庸印風高古〉，發表於其專欄「印林見聞錄」中，載《藝壇》第96期（1976年3月），頁24–26。此外，旅美學者白謙慎亦有〈丁衍庸先生篆刻芻議〉一文發表於高玉珍主編：《意象之美——丁衍庸的繪畫藝術》，頁338–344。筆者本文於2003年6月底撰畢，時白文尚未發表，故未及採納其研究成果，附記於此。

7 據云「丁氏讀至斯語，讚為能一言而道破他印學的淵源途徑。」見鄧偉雄：〈丁衍庸的篆刻藝術〉，載《美術家》第8期（1979年6月），頁66。

起，「就極力研究素描」[8]，考入東京美術學校後，
首兩年課程也是以木炭畫為主，接受嚴格之學院
派訓練。素描的鍛煉，讓丁氏養成了敏銳的觀察
力和心手相應的描繪能力，及後無論是使用油畫
筆、毛筆，以至篆刻刀，都能顯示出他這受用終
生的優勢；因此，無論丁氏運用甚麼媒介創作，
其線條的表現力都是非常豐富和精煉，在物象的
造型上則是無比的生動和傳神（印例1–3）。

印例1

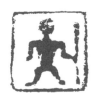

印例2

　　丁氏留學期間正是日本大正時期（1912–
1925），不少留學歐洲之日本畫家正學成回國，
使西洋畫異常興盛，崇尚個性和主觀表現之後期
印象派、立體派及野獸派等均甚為流行。丁氏學
習油畫深受這些現代畫大師的影響，其中尤其醉
心於馬蒂斯（1869–1954）的藝術，努力不懈的
成果，使他贏得了「東方馬蒂斯」的稱譽。丁氏
這方面的成就，黃蒙田的評論即指出：「只有丁
衍庸，如果按照野獸主義的精神和藝術特色去要
求，則無疑他是最『正宗』或是最有代表性的。」
並肯定地認為「中國畫家中最能發揮野獸主義造
型和色彩原則的，是丁衍庸」。[9]無疑馬蒂斯深厚
奔放的線條，大膽的用色和單純的造型，都是深
深的影響着丁氏（圖1，印例4），但更重要的影
響是精神性方面的。現代畫派高舉獨創的精神，

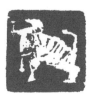

印例3

圖1

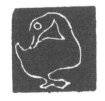

印例4

8　丁衍庸：〈自述〉，載《藝術旬刊》第1卷第7期（1932年11月），
　　頁7–10。

9　黃蒙田：〈丁衍庸‧野獸派‧八大山人〉，載《讀畫文鈔》，香港，
　　三聯書店，1991，頁152–158。

丁氏談到學習馬蒂斯、畢加索（1881–1973）等大師的經驗時，同樣強調要學習他們勇於獨創的精神；丁氏認為「崇高的藝術是創造的，時代藝術是革命的，偉大的藝術家必定是最富革命思想的。」[10]

西方現代藝術雖然流派紛呈，其中心思想不少是反智反文明的，有追求純真和復歸原始的傾向，丁氏所傾慕的西方現代藝術大師馬蒂斯和畢加索，都從原始藝術中得到不少靈感，並以之作為創作的泉源。丁氏在這方面亦受到一定的影響，他曾說：

> 最值得我讚美的可算是原始時代的藝術了……原始時代藝術遺留的殘跡……在「單純」、「真率」的當中而含有深遠的意味……在一剎那間能夠捕捉一切的物形和姿態，用一種簡單的手法來表現極複雜的東西，完全用人類堅強的意志來描寫自然，而絕對不受外界任何的縛束。[11]

他欣賞馬蒂斯藝術原因之一，正是因為馬氏作品具備了原始藝術的優點，丁氏云：

> 馬氏的藝術，極力主張還原，在形式方面非常「單純」，而又「稚拙」，內容包含得非常「廣大」而「複雜」，有原始時代藝術的優點，他在寥寥幾筆中能夠啟示我們人類無窮的意味。[12]

對於馬蒂斯晚年的作品所達到更單純的藝術效果，丁氏顯得極為佩服，認為「他經過強暴的創造，回復了原始藝術的本質，和兒童純真的天性，以強勁生動的線條，單純美妙的色彩，收到了驚人的效果。」[13]

10 丁衍庸：〈中國繪畫及西洋繪畫的發展〉，載《孟氏圖書館館刊》第3卷第1期（1957年1月），頁1–11。

11 丁衍庸：〈自述〉，載《藝術旬刊》第1卷第7期（1932年11月），頁7–10。

12 同上註。

13 同上註。

丁氏從學習西方現代藝術的過程中，同樣得益的是建立了對藝術具備民族性的要求，和對東方藝術的重視，丁氏在其文章〈現代美術與教育〉中云：

圖 2

> 對於「現代藝術」用甚麼方法去運用他們最高藝術的意境呢？有人作如下的解釋：他們將一個「主題」或「幻想」來代表一種真實的事物，這叫象徵。創造這種象徵，便是畫家最高的一種「藝術技巧」，這種技巧是超越一種感覺以外，同時這種象徵不只產生於他本人，而是產生於自己的國家和民族的。[14]

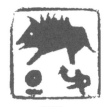

印例 5

丁氏的畫學從西方的素描和油畫開始，雖然其後轉攻中國藝術，然而在學習西方藝術的過程中，除了繪畫技巧外，更重要的是形成了他個人的藝術觀念，這些觀念同樣貫串於他各方面的藝術創作中。其篆刻藝術同樣體現了他從西方藝術所帶來的各種影響，丁氏的篆刻擺脫了一直以來印人均從漢印入手的觀念，顯示了他獨創的精神。對原始藝術單純稚拙的讚歎，一方面使丁氏擷取原始藝術物象的造型入印（圖 2，印例 5–6），同時亦使其嚮往於先秦古璽和中國古器物的天地裏尋找創作的泉源，故其印作自然天成，毫不雕琢，展現出古拙、樸茂和生動的藝術魅力。素描和油畫的訓練，固然使丁氏熱衷於具象

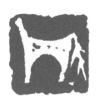

印例 6

14 丁衍庸：〈現代美術與教育〉，載《德明校刊》第 4 期（1956 年 7 月），頁 22–23。

尤其是人體畫的創作，同時亦使其創作了不少以圖像為主的肖形印。印作中物象形體生動的造型，簡練而精到的線條刻劃，都顯示了西方藝術所帶給他的過人之處。至於從學習西方現代藝術而帶給丁氏的藝術創作需具民族性的體會，對中國藝術博大精深的重新發現，終至踏上回歸中國傳統，專注中國書畫篆刻創作的道路，其重要性則更是無可置疑的！

中國書畫

丁衍庸學成歸國後，其作品備受讚賞，倪貽德比喻他為「中國藝術界新飛來的一隻燕子」。丁氏「那種筆勢飛舞，色彩奪目，表現享樂趣味的畫面，相當地轟動了上海的文藝界。」[15] 然而由於一種強烈的民族意識，和對中國文化藝術的自豪感。[16] 丁氏於 1929 年起開始收集八大山人（1626-1705）、石濤（1642-1707）和金農（1687-1763）等人之作品，並自學中國畫。當時雖然招來了非議，但並不能左右其藝術發展的方向，他「每天熱衷於鑒賞石濤、金冬心等的古畫，而自己也潑墨揮毫，畫起水墨的文人畫來了」[17] 丁氏所喜好的中國畫風格是偏向於寫意和水墨畫一路的，他還認為：

（水墨畫）北宋時以蘇軾為首；文同、米南宮等極力提倡文人墨戲畫，如坡公詩所云「作畫以形似，見與兒童鄰。」於是打破形似；不屑工細；崇尚筆墨；表現精神水墨畫就盛行起來。這種作畫精

15 倪貽德：〈南遊憶舊〉，原載《藝苑交遊記》，上海：良友圖書印刷公司，1934；近輯入丁言昭編選：《倪貽德藝術隨筆》，上海，上海文藝出版社，1999，頁 153-162。

16 丁氏對中國藝術頗感自豪，稱早期的陶器「已有驚人的表現，比較其他國家民族同期的作品為優」，商周的青銅器成就「舉世矚目」，甲骨文字亦「博得世界學者震驚」。見丁衍庸：〈中國水墨畫的演變〉，載《華僑日報》，日期待考，後載《大成》第 126 期（1984 年），頁 35-36。

17 同註 15。

神，和西方現代藝術精神如出一轍。兩相比較，中國比西方已早了七百年。[18]

「表現精神」、「打破形似」、「不屑工細」、「崇尚筆墨」等都是丁氏認為中國畫精粹所在，亦是其創作追求的方向，除蘇軾（1036-1101）、文同（1018-1079）和米芾（1051-1107）外，丁氏認為有成就的水墨畫家，尚有米友仁（1086-1165）、梁楷、陳容、高克恭（1248-1310）、方方壺、陳道復（1483-1544）、徐渭（1512-1593）、八大山人、牛石慧（1625-1672）和石濤。丁氏對這些名家之評論稱蘇軾的《風竹》謂「筆臨墨舞，氣勢凌雲，動似龍翔，靜如臥虎」，米南宮《潑墨溪山卷》則「用筆如錐畫沙，剛健婀娜，兼而有之……墨酣筆暢，有如公孫大娘舞劍……潑墨，積墨，破墨飛舞，如天馬行空，氣吞牛斗」，梁楷畫作則「墨氣淋漓磅礴，生氣勃然」，高克恭《雨山圖》則「渾厚沉雄，痛快淋漓，筆墨精妙」，方方壺山水則「蒼潤樸茂，沉雄灑脫」，徐渭《葡萄圖》則「寫來乍晴乍雨，筆墨的妙用，使人驚心動魄，不可逼視。」[19]這些評論均可窺見丁氏對中國畫的美學觀，而徐渭有關用筆墨的見解「兔起鶻落」，更是丁氏所激賞的，認為「換句話說，就是用筆用墨，要敏銳要沉着；要痛快，才能淋漓盡致，發揮筆墨的玄妙和產生神完氣足的作品。」[20]「神完氣足」正是丁氏藝術創作追求的方向，他在〈治藝之道〉一文中提出「藝術以氣勝」：

孟子：「吾善養吾浩然之氣。」……孟子的言論，韓文公、柳子厚的文章，李白、杜甫的詩，李後主、李清照的詞，吳道子、王維、荊浩、關仝、董北苑、釋巨然、黃公望、吳鎮、徐青藤、陳白

18 丁衍庸：〈中國水墨畫的演變〉，載《華僑日報》，日期待定，後載《大成》第126期（1984年），頁35。

19 丁衍庸：〈中國水墨畫的演變〉，同上註，頁35-36。

20 同上註，頁36。

陽、八大山人、石濤的畫均以氣勝，才能成其偉大與不滅。精研彩繪，都是卑不足道。孔子說得好：「管仲之氣小哉！」氣小的人，不能學畫。[21]

丁氏對書法的觀念，亦同樣追求作品「神定氣足」，認為「不但作畫如是，作書也是一樣。懷素〈自敘〉『奔蛇走虺，驟雨旋風』，寫出來才有氣勢。」[22]據說丁氏幼年即愛好書法，當時臨摹何家何體，惜已不可考，他對書法的理解與中國畫頗一致，認為「我國的文字着重在形。因為這樣，我們寫起來，就不能不講究結構和用筆用墨了，更不能不講究美觀了。」[23]他認為畫要有變化，書法亦應如是，故云：

王右軍的書法，以側取勢，似奇反正，是他的特點。而王獻之的書法，是長短縱橫，從無左右並頭者。因此能夠疏密相間，生動自然，有變化莫測之妙，而無刻板呆滯之弊。[24]

至於用筆方面，丁氏堅持要懸腕中鋒，認為「無論寫字畫畫，最忌偏鋒，我們應當切戒。」[25]他的書法以行草為主，草法方面，因敬仰于右任，故亦受其影響，「取法在懷素、八大山人之間，喜用禿筆，錯落參差，與畫風渾然一體。」[26]其題畫書法，固然筆墨造型變化多端，與繪畫之物象配合無間，至於單幅書法作品，同樣畫意甚濃，長短錯綜，以作畫方法寫字，實可謂以畫入書。前代大師中，丁氏的書畫最受八大山人的影響，其傾心的程度，其至可說是達到迷醉的地步，他認為八大山人：

21 丁衍庸：〈治藝之道〉，載《諸聖中學校刊》（出版年份待考），頁34。

22 丁衍庸：〈中國水墨畫的演變〉，載《華僑日報》，日期待考，後載《大成》第126期（1984年），頁36。

23 丁衍庸：〈書畫金石〉，載《新亞生活》第14卷第14期（1972年3月），頁3–4。

24 同上註，頁3。

25 同上註。

26 馬國權：《近代印人傳》上海，上海書畫出版社，1998，頁370。

工詩，能文，善書，擅畫，並長金石篆刻。只要在他畫面去尋覓，可以見到：文學底氣息，凱歌底節奏，書法般筆墨，哲學般論據，刻骨鏤金的金石韻味。尤其他晚年的作品，雄奇有若雄士，秀麗一如西子，特具含蓄；餘香餘韻，是永恆無窮的。[27]

八大山人之所以能使丁氏傾心，正是因為丁氏在八大山人的藝術中找到與現代西方藝術精神契合之處，丁氏認為八大山人偉大之處，在於「毅然把中國固有的藝術形式破壞了之後，創造了更適合時代的新造形來，蘊藏無限的生命力在紙上活躍着。」[28]丁氏更指出「富於創造力，着重精神表現，不是現代畫的中心思想嗎？照這樣看來，奠定現代藝術精神的基礎，我們中國比西方已早了三百年。」[29]因此可知「丁氏深有所得的，是在於八大山人充沛的生命力和創造力，以書法篆刻的意趣，鎔鑄獨具個性的造型。」[30]

丁氏刻印其本來之目的正是為了於自己的書畫作品上使用，故其印章在風格上自然刻意與書畫相融合。且丁氏認為書畫和金石，名稱雖異，而其實意義相同。[31]因此，他對三者的創作觀念是一致的。三者在精神意境上，同樣不屑於工細，追求神完氣足，並於痛快淋漓中見精神；在表達形式和技巧上，無論是文字結體或物象造型，以至線條的美感，都着意於變化無窮，以達至生動活潑的藝術興味；此外，對空間特別措意，以求表達更多畫外之意。這個特點在丁氏畫中固然俯拾即是，即其篆刻作品中，

27　丁衍庸：〈八大山人與現代藝術〉，載《新亞生活》第 4 卷第 1 期（1962 年 5 月），頁 13–14。

28　丁衍庸：〈中國繪畫及西洋繪畫的發展〉，載《孟氏圖書館館刊》第 3 卷第 1 期（1957 年 1 月），頁 1–11。

29　同註 27。

30　高美慶：〈丁衍庸老師的藝術道路給我們的啟示〉，載《香港中文大學藝術系系友一九八四會刊》，香港，香港中文大學藝術系系友會，1984，頁 22–25。

31　丁衍庸：〈書畫金石〉，載《新亞生活》第 14 卷第 14 期（1972 年 3 月），頁 3–4。

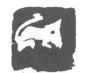

印例 7

印例 8

圖 3

印例 9

亦同樣具備此特點，例如其肖形印，動物的位置、方向和所留空白都是匠心獨運，以求予觀賞者有更多的想象空間（印例7-8）。丁氏在書畫用筆方面，講求懸腕中鋒，敏銳沉着，至於具體地施之於刀石，則丁氏刻印很少作草稿，執刀用捏拳法，即以握拳的方式執刀，左手提石，並不使用印床，刀口向自己身體刻去，一刀就是一筆，並不重覆修飾，刀落石出，猶如毛筆運於紙上，石章無論大小，都在數分鐘內完成，[32] 與書畫一致，同樣追求圓渾樸厚、簡練生動的線條美，至於三者所表現丁氏一貫高舉的獨創精神和時代性則自然不在話下了。丁氏篆刻較書畫後出，故書畫的創作觀念和技巧都直接滲透於篆刻中，可以說於丁氏而言，書畫篆刻除了工具不同外，並無分別。因此在丁氏的篆刻中，更可以發現一些直接從其繪畫中移植過來的作品，無論是丁氏所獨創的一筆畫（圖3，印例9），創作較多的花鳥畫（圖4-6，印例10-12），甚至是其最具特色的人物畫等（圖7，印例13）。這些篆刻作品，真的能做到以刀代筆，以石代紙的境界；而邊款方面，丁氏亦同樣以刀代筆，將其行草書法直接「寫」在石側，這些同樣是丁氏篆刻藝術的特色。

32 丁氏刻印的具體情況，可參考鄧偉雄〈丁衍庸的篆刻藝術〉和傅世亨〈丁師的篆刻藝術〉兩文。鄧偉雄：〈丁衍庸筆下萬象〉，載《丁衍庸筆下萬象》，香港，港澳發展有限公司，2001，頁161-169。傅世亨：〈丁師的篆刻藝術〉，載《丁衍庸作品回顧展》，香港，香港藝術中心，1979。

璽印器物

　　相對於西方繪畫和中國書畫，中國古代璽印特別是那些畫意甚濃的古璽，和不同的古代器物對丁氏篆刻的影響，是更為直接的。丁氏收藏中國書畫文物始於1929年，[33] 雖在顛沛流離期間，仍然耗盡所有，竭力搜集，終其一生樂此不疲。丁氏集有古璽印數千鈕，凡甲骨文、殷周銅印玉璽，以至漢印無所不藏，其中有六十七方是曾經粵人關寸草收藏的端方舊物，惜丁氏於1949年避禍香港時，除一些前人名跡外，只及帶了百多方古璽而已。雖然如此，丁氏續有收藏，1957年並將其所得於新亞書院舉辦「古璽造像展覽」。丁氏開始收藏書畫璽印時只有二三十歲，因此受到同樣對書畫璽印深有研究的山水畫大師黃賓虹（1865–1955）的賞識，並「經常在人們面前稱讚丁先生年紀輕輕，便懂得欣賞和收藏字畫金石，將來一定有成就。」[34] 丁氏認定金石篆刻對繪畫起着重要的作用，一些有成就的畫家，都是從金石雕刻中得到不少益處，他認為「八大山人、石濤都是知名的金石雕刻家；揚州八怪中大部分亦對金石雕刻素有研究；近代學者有吳昌碩。」[35]

圖4

印例10

圖5

印例11

33　此據高美慶：〈丁衍庸先生年譜〉，載莫一點編：《莫一點珍藏丁衍庸畫展選集》，香港，一點畫室，1998。另一説則據賴恬昌引述丁氏所言，於1936年首次購得八大山人的一幅畫作，其後便開始收藏其他東西。見賴恬昌：〈畫家中之畫家〉，載《丁衍庸作品回顧展》，香港，香港藝術中心，1979。

34　方亦圓：〈丁衍庸先生的繪畫藝術〉，載《丁衍庸書畫集》。

35　賴恬昌：〈畫家中之畫家〉，同註33。

圖6

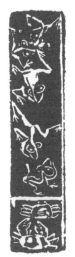

印例12

而倪瓚咏其清閟閣所藏幾方古璽印之詩句「匣藏數鈕秦朝印,白玉蟠螭小印文」,丁氏更認為由此「可見歷代的畫家對於古璽的珍視,還加以收藏的明證。」[36]姑勿論其論據是否充足,更重要的是他便是如此地理解古璽並身體力行地加以搜集。

丁氏對古璽的理解和學習,並不單從其形相方面着眼,丁氏於1958年曾發表了一篇名為〈從中華文化傳統精神去看古璽〉的文章。[37]文中提到中華文化是世界兩大文化體系之一,是東方文化的代表。西方文化發孕於五千年前,一直發展並形成了科學的多元的西方文化。中華文化亦在四千餘年以前發展起來,經過夏商時代,漸漸形成了藝術的和一元的中華文化。丁氏認為中華文化精神最高表現,從倫理觀念所產生的是固有道德,而從文化演進所創造的則是偉大藝術。丁氏指出,為款識信守而製作的璽印,於四千多年前的夏商時代便已經盛行,故可以從歷史的觀點去看古璽;又因為璽印在歷史上常關乎興衰治亂。故亦可從倫理的觀點去看古璽。由此可見丁氏對古璽印的理解是有着深層意義的;當然,作為一個藝術家,丁氏更多的是從藝術的觀點去看古璽。

36 丁衍庸:〈從中華文化傳統精神去看古璽〉,載《德明校刊》第7期(1958年1月30日),頁29–34。

37 同上註。

基於丁氏對西方現代藝術的研究，故其對古
璽自然有一些較個人的觀點。丁氏從中國古璽中
發現了現代藝術所高舉的原始藝術特質，認為：

圖 7

> 夏商兩代古璽的文字大都是象形文字的居多，
> 如果根據書畫同源之說，可當作原始繪畫看。那種
> 刻劃如畫的線條，始終不懈的力量，蘊藏無盡的內
> 容，生氣蓬勃的神韻，已非其它古器所能及。[38]

印例 13

由於古璽「形式的多種，和造型變化莫測」，
因此丁氏認為「根據新藝術的原理，又可當作現
代藝術觀」，[39]夏商的古器物如青銅器和玉器其製
作雖精，但形式和制度，都有規定，沒多大變
化，反而：

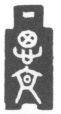

印例 14

> 璽則可以隨時加以變化，及任意創造，不受任
> 何限制和拘束。三代古璽的「形式」及「鈕」變化之
> 多，罄竹難書……雕刻和鑄造的精巧，已達到最高
> 的境界，和最成熟的時期，在現代的藝術品中是找
> 不到的。[40]

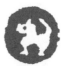

印例 15

丁氏非常欣賞古璽形式多變的特點，故其印
作亦運用了許多不同的形式；（印例 14–22）丁
氏又認為古璽文字的「造型」是根據中國最古的
文字而來的，自結繩記事以後，出現「原始符號

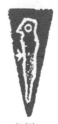

印例 16

印例 17

38　丁衍庸：〈從中華文化傳統精神去看古璽〉，載《德明校刊》第 7
　　期（1958 年 1 月 30 日），頁 31。

39　同上註。

40　同上註，頁 32。

印例18

印例19

印例20

印例21

印例22

文字」，[41] 進而為原始的圖畫象形文字，經過整理而演變為簡單的甲骨文，這些古文字有寫實的也有抽象的，「如果以『現代藝術』的術語來解釋，是『變形』，是『超現實主義』的產物。」[42] 基於這種觀念，故丁氏亦曾採用了一些古文字來創作油畫。古璽文字吸引丁氏之處是其生動多變的特色，他認為：

> 說到璽印，今人的不如古人好……今日書寫文字，一成不變；古人書寫文字，千變萬化。怎樣寫呢？因為適應全局，將本來的文字，由右可移左，由正可以倒置，稱為覆文；還有兩個字合在一起，稱做合文。將兩個字寫成一字……稱為複文。方法懂得多了，自然是變化無窮，那有不生動的呢！不獨璽印如此，書畫也是一樣，窮則變，變則通。[43]

丁氏治印在篆刻和章法方面，也是秉承了這種生動多變的精神，處理文字時好像書畫一樣，並不為六書所拘，就其所見古璽或秦漢印文字入印，又援引漢人增減小篆而為繆篆之例，往往增減某些筆劃以達到效果，偶而亦根據偏旁，以意自造，金文繆篆混雜，在所不計（印例23–25）。

41 丁氏對文字的發展認為：「我國自結繩記事以後，至原始圖畫象形文字以前，在這一段悠久空白的長時間，中華民族必然有過比結繩記事進一步的記事符號，來代替文字的……從最簡單的符號起，演進至日見『繁複的符號』可稱為『進步的符號』，甚至稱為『原始的符號文字』。」見丁衍庸：〈從中華文化傳統精神去看古璽〉，載《德明校刊》第7期（1958年1月30日），頁32。

42 丁衍庸：〈從中華文化傳統精神去看古璽〉，同上註，頁32。

43 丁衍庸：〈書畫金石〉，載《新亞生活》第14卷第14期（1972年3月），頁4。

古代肖形印有在圖像上側刻字之法，丁氏亦有不少印作依循此例並加以變化（印例26-28）。此外，有時則更會以畫代字，例如他常刻製〈牛君〉和〈牛君之璽〉，「牛」字便常常刻成一隻牛頭（印例29-30），甚至「牛君」二字圖與字連體（印例31-32）其姓名印〈丁鴻〉，「鴻」字便常以一隻鳥代替（印例33-34）。另一書齋印〈蘇軒〉，則是以畫入字，「蘇」字便是禾字旁加一條魚而成（印例35-36）。章法方面，丁氏追求古璽自然和多變的特質，故其印作，恍如原始繪畫，自然而樸拙，極少排列整齊均衡之作。

雖然丁氏認為古璽所達至的藝術高度，「非其它古器所能及」，然而，從丁氏收藏古器物的狀況而言，他對其他器物如青銅器、玉器、造像、雕塑等都有一定的喜愛，這些古器物在丁氏眼中，正如古璽一樣，不少與西方現代藝術是相通的，例如他曾提到畢加索的作品時云：

畢加索在二十世紀初期，創造立體派的繪畫，他自己也覺得是獨得之秘。其他人看見了就批評他這種創作，是得力於科學，運用幾何三角的原理來作畫，是何等的新穎和刺激呀！不知我國在商周運用立體的方法來雕鏤玉器，例如四刀六刀蟬和八刀虎之類多到不可勝數，銅器也很多這種例子。[44]

丁氏的印作，特別是肖形印和造像印，固然是學習古代肖形印的成果（印例37-39），但也有

印例23

印例24

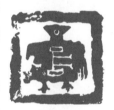

印例25

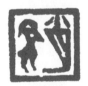

印例26

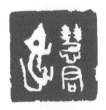

印例27

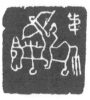

印例28

44　丁衍庸：〈書畫金石〉，載《新亞生活》第14卷第14期（1972年3月），頁3-4。

印例29

印例30

印例31

印例32

印例33

不少造型則是吸收古器物而來的（圖8-10，印例40-42）。除了古璽印文字或古器物的造型和線條外，其圖像所具備的原始繪畫和現代藝術的特質，也是丁氏所刻意吸收的，他所學習的並不限於形式方面，更重要的是吸收精神，即「那種刻劃如畫的線條，始終不懈的力量，蘊藏無盡的內容、生氣蓬勃的神韻」，這種精神特質，正是丁氏篆刻藝術的最佳註腳。

藝術成就

丁氏刻印始於1960年，其印齡雖然只有十八年，但其成就還是非凡的。較早對丁氏篆刻成就作出肯定的應為台灣王北岳，認為其印作「極為高古」，「覺一種蒼鬱古拙之氣，洋溢其間」，「字簡意濃，屈鐵迴鋼，置古璽印中亦不易識辨」。其對丁氏肖形印尤其傾倒，認為「形神俱到，而筆墨簡當，栩栩如生，古意盎然，非善畫如先生者，實不易到。」[45]較近期的評論，則以馬國權所論較全面，所著《近代印人傳》一書中評論丁氏篆刻藝術，稱其：

早富鑒藏璽印之識，而繪畫與書法造型、運筆之嫻熟，以之移諸治印，自必心裁獨出，別饒意趣……其印有雄渾潑辣、魄力無匹者，亦有草率稍欠雅純，文字略嫌失考者；然皆不涉元明印家一筆，

45 王北岳：〈丁衍庸印風高古〉，載《藝壇》第96期（1976年3月），頁24。

神游太古，魅力瀰滿……所作肖形印，盡脫古人藩籬，冥心造化，既具東方氣息，復蘊西土風華，尤覺一新耳目也。[46]

印例34

縱論這些有關丁氏篆刻的評論，可以肯定的是丁氏確實已建立了個人面貌特強的篆刻風格，這種風格是富創造性的，是一種明清印風以外獨闢蹊徑的創作，是既高古而又現代的（印例43–44）。其風格總的情味與明楊士修〈印母〉所述最相彷彿，其云：「老手所擅者七則，曰古、曰堅、曰雄、曰清、曰縱、曰活、曰轉。」[47]（印例45–51）

印例35

丁氏印章，極少刻詩句閒章印；論到成就實以肖形印或所謂圖像印最高，其內容多為動物和生肖（印例52–60），尤以牛最多，這大抵與其別號「牛君」有關，此外也有刻人物和佛像（印例61–62）。現代篆刻家中同樣以肖形印馳譽印林的當為來楚生，來氏亦生於1902年，同樣亦為書畫印俱佳的藝術家，然而二人相較，則丁氏之作似更見雄渾古拙和簡練生動[48]，此誠如明程遠〈印旨〉所云：「詩，心聲也；字，心畫也。大都與

印例36

印例37

印例38

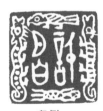

印例39

46 馬國權：〈丁衍庸〉，載《近代印人傳》，上海，上海書畫出版社，1998，頁370。又丁氏門人傅世亨及李潤桓亦有撰文肯定其師印藝之成就，然而王北岳及馬國權均為當代有數精研印學及兼善治印之印人，故其評論自有其重要性。

47 （明）楊士修：〈印母〉，載韓天衡編訂：《歷代印學論文選》，杭州，西泠印社，1985，頁104。

48 除王北岳及馬國權外，子蒼所撰〈丁印古拙奇肆〉一文，同樣亦對丁氏之肖形印有很高的評價，認為「有古璽之情意，而具現代之動勢與簡當，實為其他印人所不及。」見子蒼：〈丁衍庸古拙奇肆〉，載《印林》第5卷第5期（總第29期），1984，頁29–33。

圖8

印例40

圖9

印例41

圖10

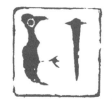

印例42

人品相關。故寄興高遠者多秀筆，襟度豪邁者多雄筆。」[49]丁氏為性情中人，熱情豪爽，無論是學生友朋，以至初次見面者，他都從不吝嗇其藝術創作，從來是有求必應。為人亦直率，嘗對人說畢加索的線條不及他的靭，馬蒂斯的造型不及他的純、齊白石的畫不及他的簡、關良的畫沒有他的氣魄。[50]確實亦唯有如此豪邁性情，才能有這種印作的出現，當然正如前面所提到丁氏兼具西方現代藝術的訓練和陶鑄並以之入印，亦是造成其肖形印與來氏所作不同的重要因素。[51]

丁氏刻印講求直抒胸臆，痛快淋漓，故用刀振迅飛快，以至時而有「草率稍欠雅純」之作，這也是從事寫意一路風格的印人所常有的問題。丁氏印作屬大寫意風格，這種風格由吳昌碩開其端，其後則有齊白石等繼之。雖然吳昌碩是中國歷代篆刻家中唯一為丁氏所讚賞者，然而若以藝術成就而論，則齊白石與其有較多相似之處。首先，二人同樣尊崇缶盧之印藝並深受其影響，但均能自成一家，膽敢獨造創出強烈之個人風格；當然亦由於二人風格創造性很強，故對他們的印

49 (明)程遠：〈印旨〉，載韓天衡編：《歷代印學論文選》杭州，西泠印社，1985，頁119。

50 鄭明：〈丁衍庸的生活〉，載《藝術家》第57期（1980年2月），台灣，頁109。

51 來氏是一位沉默寡言，不擅於交際應酬的藝術家。見張用博：〈談談來楚生的生平為人和藝術〉，載張用博、吳頤人編：《來楚生印存》，「現當代篆刻家精品印譜系列」，上海，上海三聯書店，2001，頁287。

藝成就亦頗多爭議。酷嗜者如傅抱石會認為「白
石老人的天才，魄力在篆刻上所發揮的實在不亞
於繪畫」[52]；同樣程十髮亦稱讚丁氏篆刻較其畫藝
更高超，並以未能請丁氏為其刻印為憾[53]。其次，
二人運刀痛快淋漓，豪邁處更勝缶廬；當然，白
石印章直線多曲線少，致線條變化和美感不足，
也是丁氏認為齊白石不及缶廬之處。

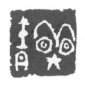

印例 43

正如有評論認為齊白石之印藝「正是有『別
才』，方有『別趣』，涵茹如此，非人力所及」，[54]
丁氏之印作實亦可作如是觀。平情而論，二人風
格獨特，個人面目強烈，然印作風致相若，終乏
變化豐富之妙，故若與缶廬相較，實為名家而非
大家。

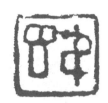

印例 44

結語

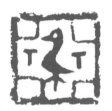

印例 45

二十世紀以來，中國藝術家徘徊於「中」與
「西」和「新」與「舊」的取捨抉擇之間，丁氏的
藝術成就證明了「中」「西」「新」「舊」並沒有不
相容之處，要之是存乎其人而已！其藝術創作堅
持「三性」，即「時代性」、「民族性」和「個性」。

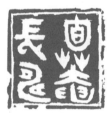

印例 46

52 傅抱石：〈白石老人的藝術淵源〉，載葉宗鎬選編：《傅抱石美術
　　文集》，南京，江蘇文藝出版，1986，頁581。

53 方亦圓：〈丁衍庸先生的繪畫藝術〉，載《丁衍庸書畫集》。又程
　　十髮先生於1982年曾應邀來香港中文大學藝術系出任「許讓成
　　訪問藝術家」，期間筆者曾出示印作請程先生指正，先生屢次對
　　丁氏篆刻印作大表讚賞。

54 孫洵：《民國篆刻藝術》，南京，江蘇美術出版社，1994，頁28。

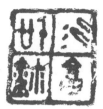

印例47

丁氏認為，有時代精神的藝術「方能與時代相接合，突出畫家所處時代之精神，然後方非為古人之唾棄。」[55]但具時代性，並不等於要與傳統割裂，反之丁氏篆刻卻是有本有源，借古出新之作。丁氏云：

印例48

> 要學習篆刻，一方面要着手研究具有高度藝術成就的古璽，通過參考研究旁取古人精粹，再加上自己的融會貫通，使在印文有一定的特色。[56]

因此優良的傳統是極須吸收學習的，但必須「融會貫通」。

丁氏又極其看重藝術的民族性，認為：

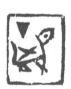

印例49

> 無論那一個國家，無論那一個民族，都有他的民族性存在。例如中國式的繪畫、雕刻、建築，自然和埃及式或羅馬式異趣，不但異趣，必定有他的特色，色彩是很濃厚，旗幟是很鮮明的，絕對不能混為一談。[57]

當然丁氏並非民族偏狹主義者，他也認為：

印例50

> 其他民族的文化，並不是不想接受，也不是絕對不能吸收，可是必須要消化才行……西洋畫傳入中國，我們要把它同化，變成中國化，不然就變成吃不消了。[58]

印例51

55 鄧偉雄：〈丁衍庸——畫兼三性〉，載《香港藝術家對話錄》，香港，天地圖書有限公司，1998，頁149。

56 邈思：〈與丁衍庸老師談篆刻藝術〉，載《新亞學生報》（1974年12月），頁20。

57 丁衍庸：〈治藝之道〉，載《諸聖中學校刊》（出版年份待考），頁34。

58 同上註。

不然，「徒向異族異域取其皮毛，又怎可出人範疇？強合西畫之貌於國畫之中，即可取悅好新者於一時，然終為識者譏矣。」[59]丁氏印作，正是以西潤中的好例子，其風格情調純然中國，但識者總能體會西方藝術於其印作中所起的作用。丁氏對中國文化的博大精深是感到非常驕傲的，因此大聲疾呼云：

中國文化傳統精神的偉大藝術，未墜於地；在人，賢者識其大；不賢者識其小。凡是中國人，都應該一心一德把它發揚光大起來才是。[60]

其有關藝術民族性的言論，實足以作為從事中國書畫篆刻藝術者的金鍼。丁氏又認為藝術創作需具備個性，亦唯有如此作品「方能獨往獨來，一空依傍。」[61]為了保留更多的個性，丁氏在學習過程中有一特殊的方法，其云：

我喜歡欣賞畫，喜歡欣賞書法，二者都是我日常的精神寄託，但我從來不臨摹別人的作品……我覺得模仿別人的作品必定失去自己獨立的個性；不過多欣賞前人的大作，自會感染各大師的神髓，進一步達至精神契合，下筆時能意到神會。[62]

個性鮮明雖然重要，但更重要的是其素質。丁氏認同「好的創作，可以表現作者的人格，還

印例52

印例53

印例54

印例55

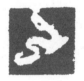

印例56

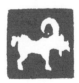

印例57

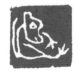

印例58

59　鄧偉雄：〈丁衍庸──畫兼三性〉，載《香港藝術家對話錄》，香港，天地圖書有限公司，1998，頁149。

60　丁衍庸：〈中國水墨畫的演變〉，同註16，頁36。

61　同註59。

62　賴恬昌：〈畫家中之畫家〉，載《丁衍庸作品回顧展》，香港：香港藝術中心，1979。

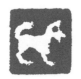

印例 59

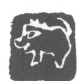

印例 60

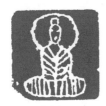

印例 61

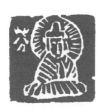

印例 62

可以代表一個時代的精神和國民性。」[63]因此對於藝術創作提出「必須無關心」:

> 因為藝術是人為的,人類創造崇高的藝術時,必須正心誠意,思想純潔,不容有絲毫慾望存在其中,尤戒貪念,不為勢趨,不為利誘,所謂:富貴不能淫,貧賤不能移,威武不能屈,才能夠創造出偉大的作品。如果存有一點貪念,利慾薰心的時候,所創造出來的藝術品,便成流俗,就毫無藝術價值了。還要讀書明理,使心如明鏡,靜觀自得,胸襟廣闊,氣度自生,由氣生韻,才稱得上創造,品格自然超出塵俗,無與倫比的。[64]

丁氏將生命完全投放在藝術事業上,雖勤於創作,但卻能身體力行重視讀書和個人修養,對中國文化哲學有深入研究,正因為「只要胸中有境界,也掌握了能得於心應於手的技巧,則萬類不同皆可收為我用。」[65]故能涵泳乎中西新舊藝術之間,創造了既有個人面目,復蘊含真善美境界的藝術風格,其成功之道,實在值得今天從事中國藝術創作者借鑒。

原載於　莫家良、陳育強主編:《香港視覺藝術年鑒 2003》,香港,香港中文大學藝術系,2004,頁 14–33。

63　丁衍庸:〈現代美術與教育〉,載《德明校刊》第 4 期(1956 年 7 月),頁 22。

64　丁衍庸:〈治藝之道〉,載《諸聖中學校刊》(出版年份待考),頁 34。

65　高美慶:〈丁衍庸老師的藝術道路給我們的啟示〉,載《香港中文大學藝術系系友一九八四會刊》,香港,香港中文大學藝術系系友會,1984,頁 25。

印作

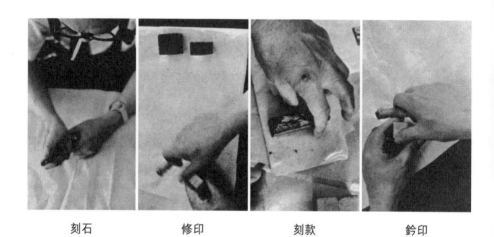

刻石　　　　　　　修印　　　　　　　　刻款　　　　　　　鈐印

*編者按：本部分印作釋文採左至右橫書。

文字印

　　印章分為官印和私印兩大類，
主要為徵信之用。私印內容除姓
名、字號，也包括齋館、吉語和閒
文等。丁氏所刻文字印絕大部分均
為姓名印。

丁

丁

丁

丁

丁

丁

丁

丁

虎

虎

虎

虎

虎

虎

虎

虎

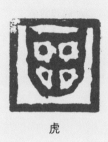

虎

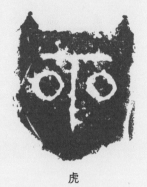

虎

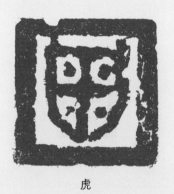

虎

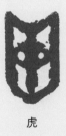

虎

虎

虎

虎

虎

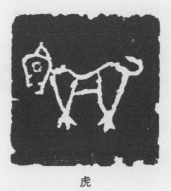

虎

虎

虎

庸

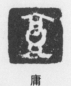

庸

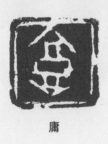

庸

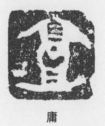

庸

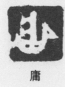

庸

庸

庸

庸

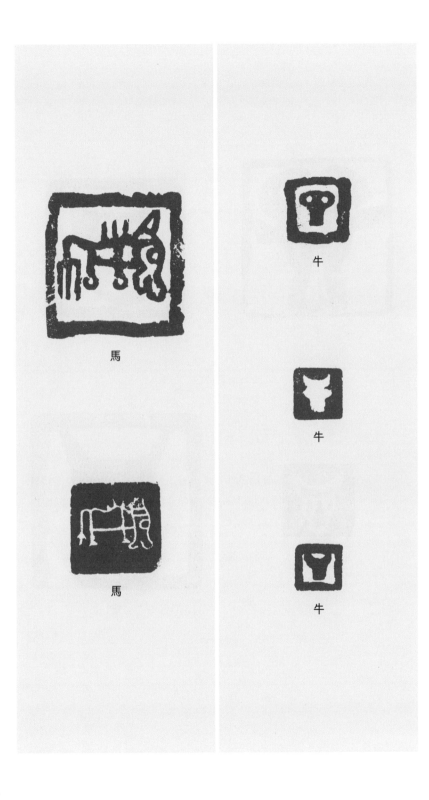

馬

馬

牛

牛

牛

牛

牛

牛

牛

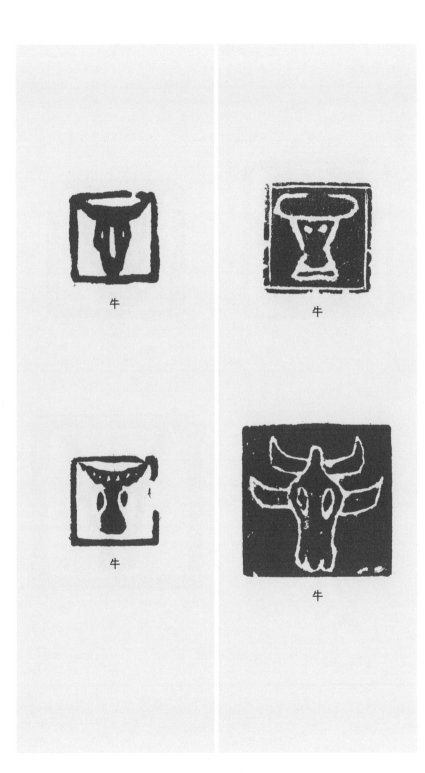

牛

牛

牛

牛

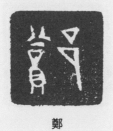

鄭

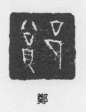

鄭

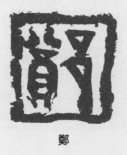

鄭

鄭

鄭

劉

慧

劉

劉

盧

盧

盧

靈

紫

殷

殷

胡

方

胡

朱

朱

萬

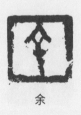

余

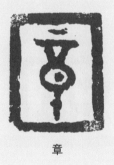

章

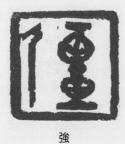

強

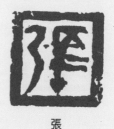

張

伍

張

張

梁

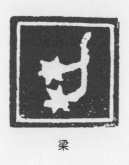

梁

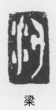

梁

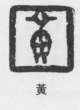

黃

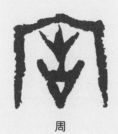

周

黃

周

周

周

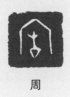

周

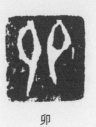

卯

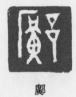

鄺

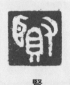

賢

陳

偉

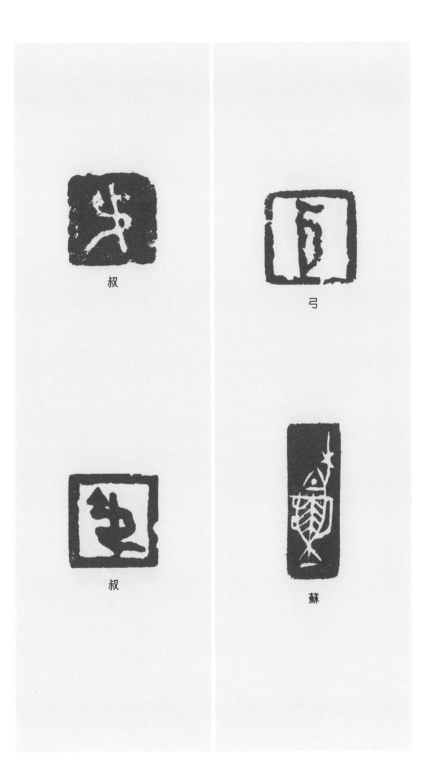

叔

弓

叔

蘇

施

容

施

智

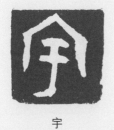

宇

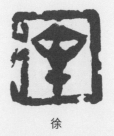

徐

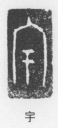

宇

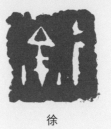

徐

羅

招

羅

左

海

蔡

祁

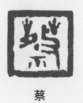

蔡

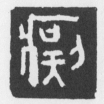

痴

翼

丁鈢

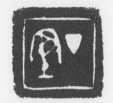

丁鈢

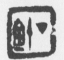

丁鈢

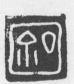

丁鈢

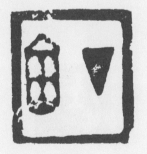

丁鈢

丁貞

丁氏

丁徒

丁氏

丁庸

庸弓（公）

虎弓（公）

丁弓（公）

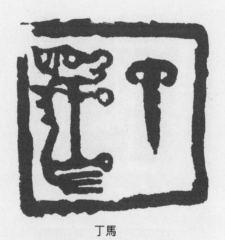

丁馬

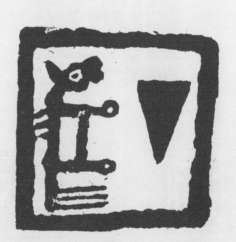

丁馬

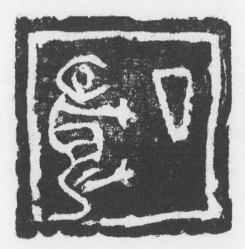

丁虎

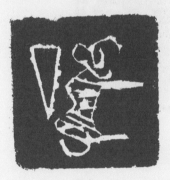

丁虎

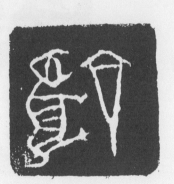

丁虎

丁虎

丁虎

虎缽

衍庸

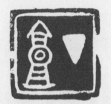

丁庸

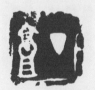

丁庸

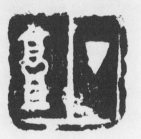

丁庸

丁庸

庸鉢

丁庸

虎且

叔旦

叔旦

叔旦

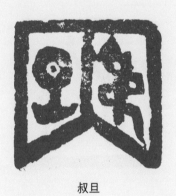

叔旦

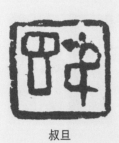

叔旦

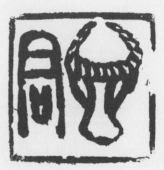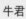

牛君

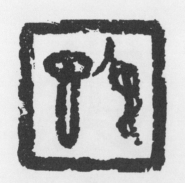

叔旦

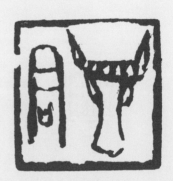

牛君

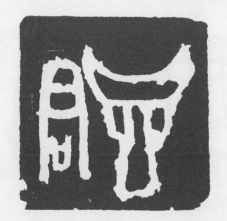

牛君

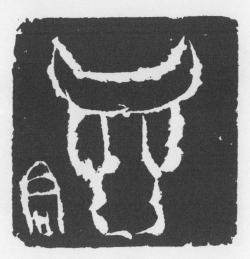

牛君

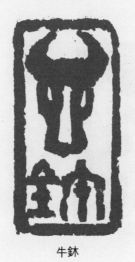

牛鉢

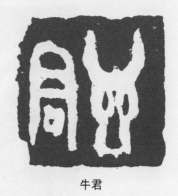

牛君

牛君

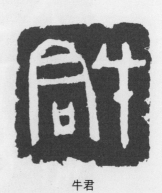

牛君

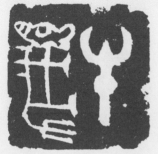

牛馬

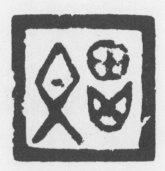

思文

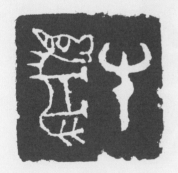

牛馬

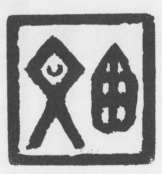

思文

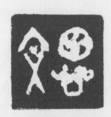

思文

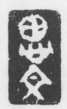

思文

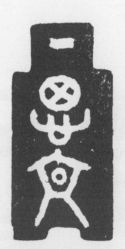

思文

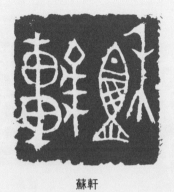

蘇軒

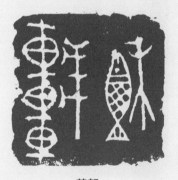

蘇軒

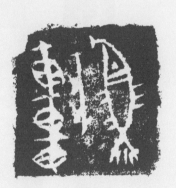

蘇軒

鼉角

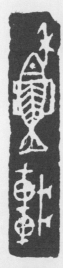

蘇軒

蕊賢

固庵

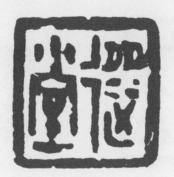

選堂

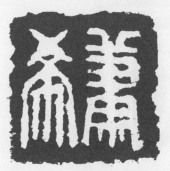

蕭希

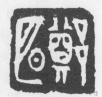

鄭明

立聲

汪川

汪川

天民

汪川

鼍庵

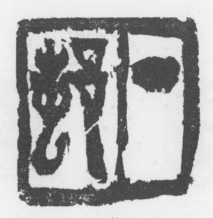

一邨

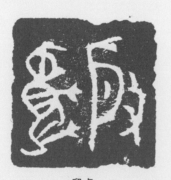

殷虎

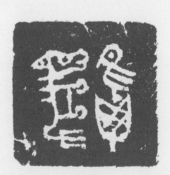

羅馬

吉祥

西田

玉珠

王堂

胡丁

蒙妮

兆秋

靜宜

茅居

淑淑

淑文

癸丑

閒雲

高粱

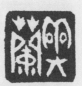

美蘭

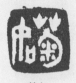

菊如

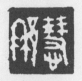

慧娜

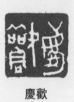

慶歡

其麗

麗華　　　　　　　雪萍

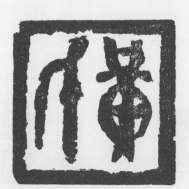

黃氏

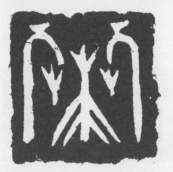

麗華

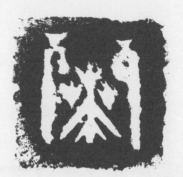

麗華

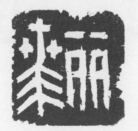

麗華

司徒

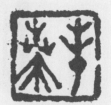

春華

司徒

德霖

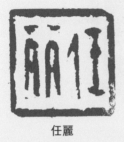

任麗

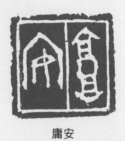

庸安

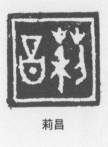

莉昌

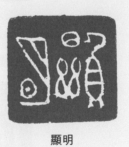

顯明

慧君

慧君

慧君

慧君

慧君

慧君

慧君

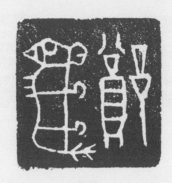

鄭馬

鴻樞

佩華

愷令

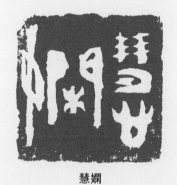

慧嫻

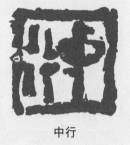

中行

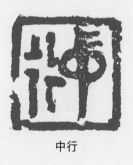

中行

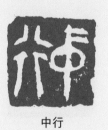

中行

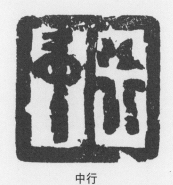

中行

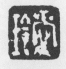

愛玲

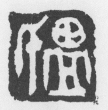

盧氏

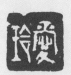

愛玲

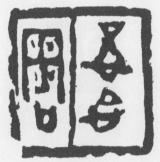

吾周

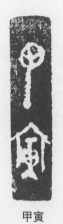

甲寅

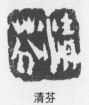

清芬

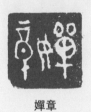

嬋章

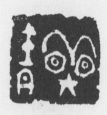

美青

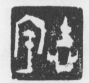

志宇

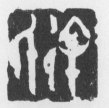

徐氏

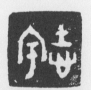

志宇

志宇

仙靈

淑賢

又山

世亨

愛美

才安

月明

碧雲

麗珍

碧雲

偉強

六叔

周輝

少珍

國強

淑芬

瑞君

玉美

香玲

小嫻

叔馬

綺玲

悅恒

發書

發書

發書

畫人

東亞

東亞

丁虎鉢

丁之鉢

羊之鉢

虎之鈢

虎之鈢

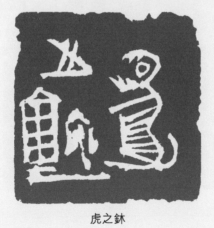

虎之鈢

虎信鉢

叔旦鉢

牛君鉢

丁衍庸

丁衍庸

丁衍庸

丁衍庸

丁衍庸

庸之鉢

庸之鉢

庸之鉢

庸之鉢

庸之鉢

庸之鉢

鼉角索

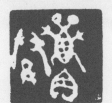

鼉角索

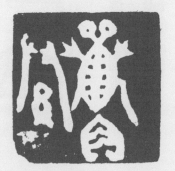

鼉角索

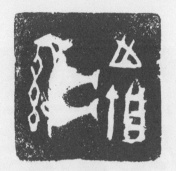

□之鉢

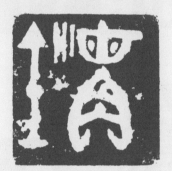

海角□

吾從周

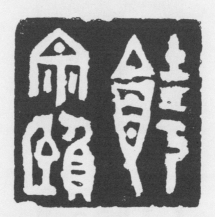

饒宗頤

饒清芬

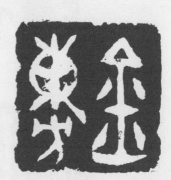

金東方

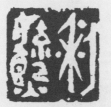

黎毓熙

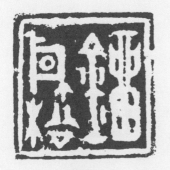

劉國松

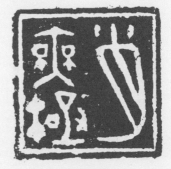

趙無極

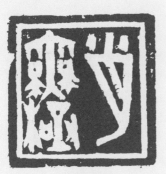

趙無極

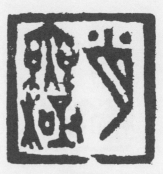

趙無極

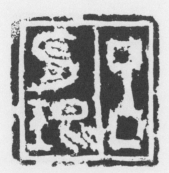

呂壽琨

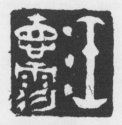

汪德霆

汪川鉢

汪不易

汪立穎

莊一邨

汪紹倫

胡菊人

鄭宇煌

方榮勳

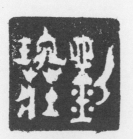

劉琬莊

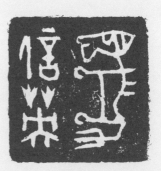

馬信英

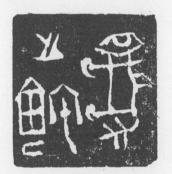

馬之�

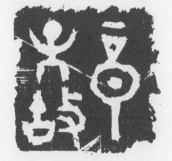

章天故

馬□良

趙雪紅

韓祁沛

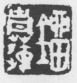

劉青蓮

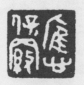

應保羅

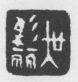

吳彩麗

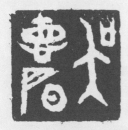

吳德明

張伯倫

施德人

萬田利

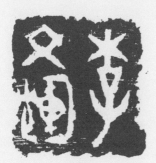

李文輝

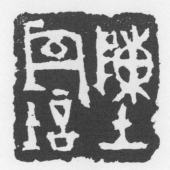

陳國培

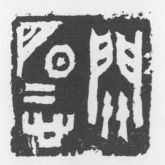

關明哲

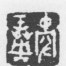

熊玉英

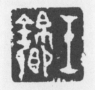

王錦卿

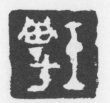

王曾才

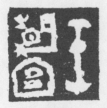

王靜宜

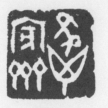

羅家齊

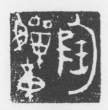

陶嬋章

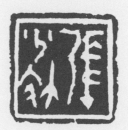

張少勉

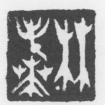

林春華

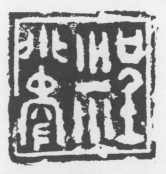

程兆熊

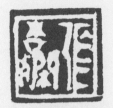

張杏嫻

趙行方

梁瑞錦

黃漢洛

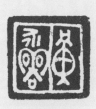

黃永善

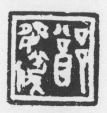

鄭婉儀

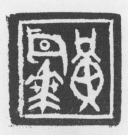

黃國華

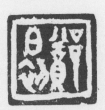

鄭日初

陳淑芳

班文干

陳慶浩

傅滿州

白理安

鄭慧君

區苔思

鄭慧君

慧之鈦

盧愛玲

劉中行

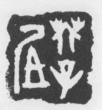

芥子居

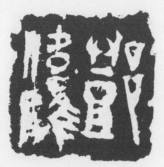

鄧偉雄

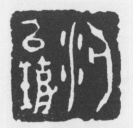

梁以瑚

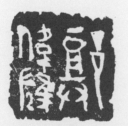

鄧偉雄

梁以瑚

陳慧玲

李子莊

陳慧玲

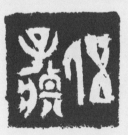

伍子莊

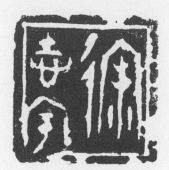

徐志宇

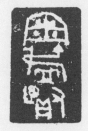

周淑賢

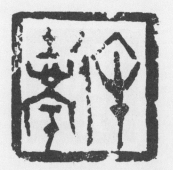

徐志宇

周淑賢

周淑賢

陳瑞山

淑賢鉢

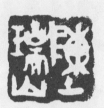

陳瑞山

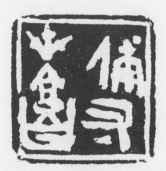

傅世亨

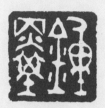

鍾炳基

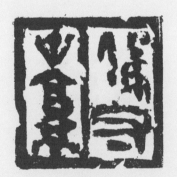

傅世亨

張秋萌

施麗宜

蘇思棣

歐雪儀

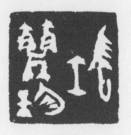

張麗珍

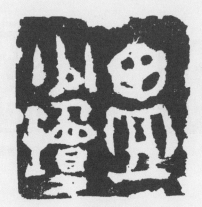

盧少瓊

盧少瓊

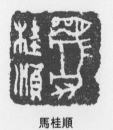

馬桂順

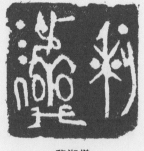

黎淑儀

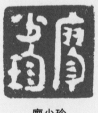

廖少珍

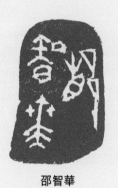

邵智華

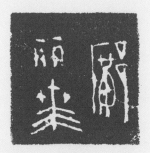

鄺麗華

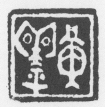

黃美平

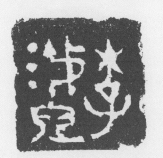

李淑兒

黃蓉詩

衍庸信鉢

衍庸信鉢

衍庸之鉢

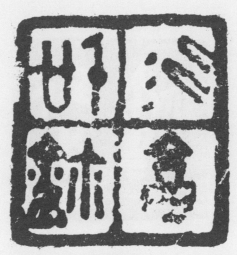

衍庸信鉨

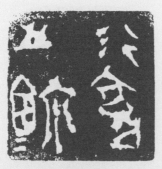

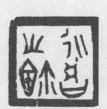

衍庸之鉨

衍庸之鉨

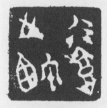

衍庸之鉢

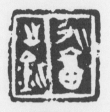

衍庸之鉢

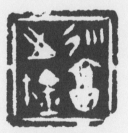

衍庸之鉢

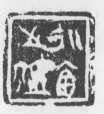

衍庸之鉢

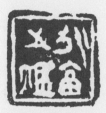

衍庸之鉢

丁庸之鉢

衍庸信鉢

丁庸之鉢

丁庸之鈢

丁庸信鈢

丁庸之鈢

虎虎之鈢

丁庸之鉥

丁庸之鉥

丁庸之鉥

丁庸信鉥

叔旦之鉥

叔虎之鉢

叔且之鉢

叔且之鉢

丁公之鉢

丁衍庸鉢

丁公之鉢

牛君之廬

紀白之鉢

牛君門人

丁思文鉢

思文之鉢

饒宗頤鉢

固庵長壽

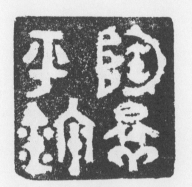

陶景平鉢

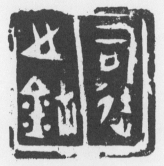

司徒之鉢

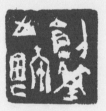

創基之鉢

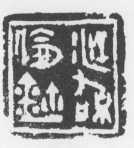

汪紹倫鉢

蔡書之鉢

汪川之鉢

守文之鉢

汪川之鉢

汪川之缽

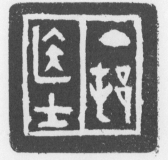

一邨居士

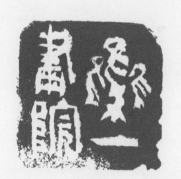

集一畫院

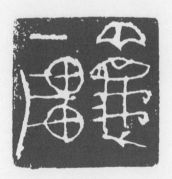

一車兩馬

莫顯明鈢

中行之鈢

中行之鈢

中行之鈢

清芬之印

珊瑚礁室

徐陶嬋章

邀思齋鉢

波瀾壯闊

超然道外

為眾人師

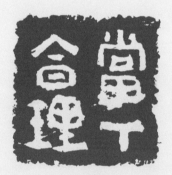

當下合理

金石同壽

東亞叢書

高美青鉢

東亞雜誌

徐志宇鉢

牛君之鉢

廖少珍鉢

錦華之鉢

丁衍庸之鉢

陳愷令之鉢

張佩華之鉢

丁公門下之鉢

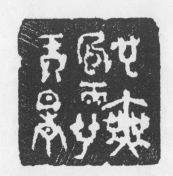

也無風雨也無晴

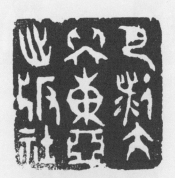

巴黎大學東亞出版社

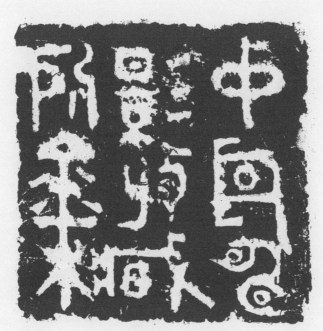

中國電影收藏所鈢

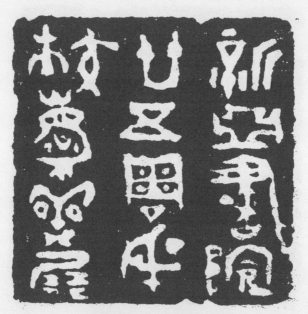

新亞書院廿五周年校慶美展

圖像印

　　又稱肖形印或圖形印，印面主
要以人物、動物、植物圖像表現，
可以是單一圖形，或多種圖形的組
合。丁氏所刻圖像印有一類恍如一
幅完整的繪畫，只是以刀代筆，以
石代紙而已。

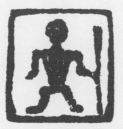

丁（人肖形）

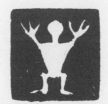

丁（人肖形）

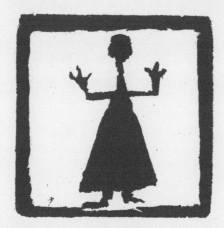

丁（人肖形）

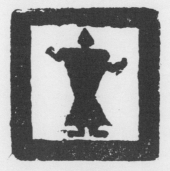

丁（人肖形）

鴻（鳥肖形）

鴻（鳥肖形）（馬肖形）

鴻（鳥肖形）

鴻（鳥肖形）

印
作

鴻（鳥肖形）

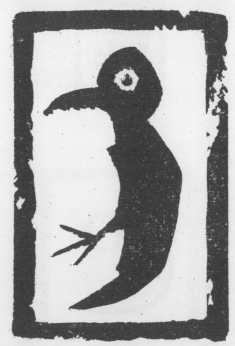

鴻（鳥肖形）

鴻（鳥肖形）

鴻（鳥肖形）

鴻（鳥肖形）

鴻（鳥肖形）

鴻（鳥肖形）

鴻（鳥肖形）

鴻（鳥肖形）

鴻（鳥肖形）

鴻（鳥肖形）

鴻（鳥肖形）

龍虎〔肖形印〕

丁（魚肖形）

魚〔肖形印〕

丁（魚肖形）

牛〔肖形印〕

牛〔肖形印〕

牛〔肖形印〕

虎〔肖形印〕

虎〔肖形印〕

虎〔肖形印〕

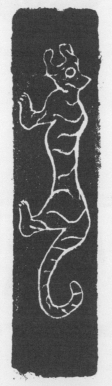

虎〔肖形印〕

虎〔肖形印〕

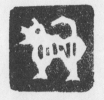

虎〔肖形印〕

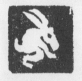

兔〔肖形印〕

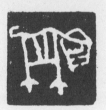

虎〔肖形印〕

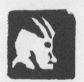

兔〔肖形印〕

兔〔肖形印〕

龍〔肖形印〕

兔〔肖形印〕

日龍〔肖形印〕

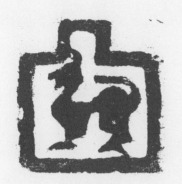

龍〔肖形印〕

龍〔肖形印〕

龍〔肖形印〕

龍〔肖形印〕

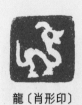

龍〔肖形印〕

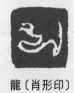

龍〔肖形印〕

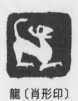

龍〔肖形印〕

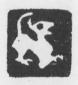

龍〔肖形印〕

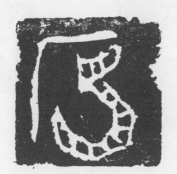

龍〔肖形印〕

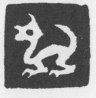

龍〔肖形印〕

丁〔龍肖形〕

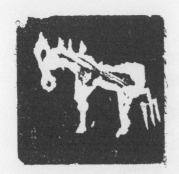

馬〔肖形印〕

馬〔肖形印〕

馬〔肖形印〕

馬〔肖形印〕

羊〔肖形印〕

鴨〔肖形印〕

猴〔肖形印〕

鴨〔肖形印〕

犬〔肖形印〕

犬〔肖形印〕

犬〔肖形印〕

犬〔肖形印〕

豬〔肖形印〕

豬〔肖形印〕

豬〔肖形印〕

豬〔肖形印〕

鼠〔肖形印〕

鼠〔肖形印〕

鼠〔肖形印〕

鼠〔肖形印〕

鼠〔肖形印〕

貓〔肖形印〕

貓〔肖形印〕

貓頭鷹〔肖形印〕

蛙〔肖形印〕

豫（象肖形）

蛙〔肖形印〕

人叠人〔肖形印〕

佛像〔肖形印〕

花〔肖形印〕

佛像〔肖形印〕

女體〔肖形印〕

蘇三起解〔肖形印〕

貴妃出浴〔肖形印〕

霸王別姬〔肖形印〕

柳魚圖〔肖形印〕　　　　　蛙蟹圖〔肖形印〕

魚〔肖形印〕

魚〔肖形印〕

人〔肖形印〕

豬〔肖形印〕

豬〔肖形印〕

豬〔肖形印〕

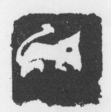

鼠〔肖形印〕

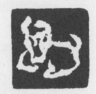

牛〔肖形印〕

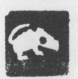

鼠〔肖形印〕

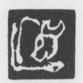

牛〔肖形印〕

羊〔肖形印〕

犬〔肖形印〕

馬〔肖形印〕

犬〔肖形印〕

犬〔肖形印〕

犬〔肖形印〕

犬〔肖形印〕

犬〔肖形印〕

貓〔肖形印〕

兔〔肖形印〕

兔〔肖形印〕

兔〔肖形印〕

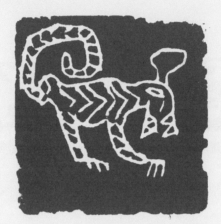

虎〔肖形印〕

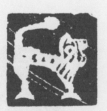

虎〔肖形印〕

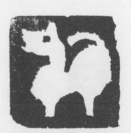

虎〔肖形印〕

文字圖像印

　　圖像印有一類是在圖形裝飾的基礎上加入文字。丁氏除了有這類印作外，也有一種是將文字印的某字用圖形來代替。

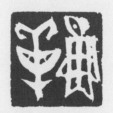

羊 （鳥肖形）

丁（人肖形）之鉢

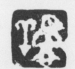

羊 （鳥肖形）

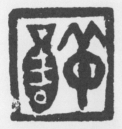

羊（魚肖形）

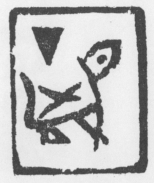

丁（虎肖形）

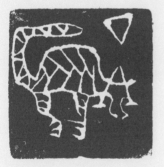

丁（虎肖形）

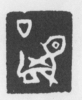

丁（虎肖形）

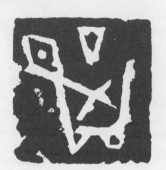

丁（虎肖形）

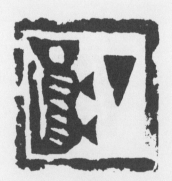

丁（虎肖形）

丁（虎肖形）

丁（虎肖形）

丁（虎肖形）

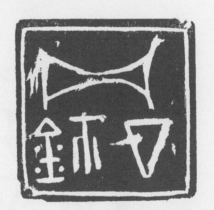

丁鈢（馬肖形）

丁鉢 （虎肖形）

丁鉢 （虎肖形）

丁 （虎肖形）

丁 （虎肖形）

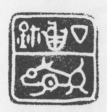

丁庸鉢（虎肖形）

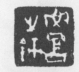

庸之鉢（燕肖形）

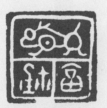

庸鉢（虎肖形）

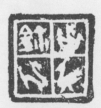

庸鉢（龍鳳肖形）

丁虎鉢 （鼠肖形）

丁虎鉢 （鼠肖形）

丁虎鉢 （鼠肖形）

丁虎鉢 （鼠肖形）

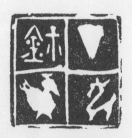

丁鈇 （龍鳳肖形）

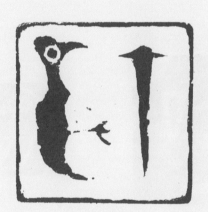

丁鴻（鳥肖形）

丁鴻（鳥肖形）

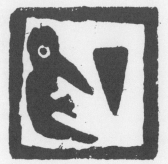

丁鴻（鳥肖形）

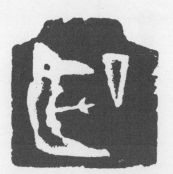

丁鴻（鳥肖形）

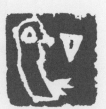

丁鴻（鳥肖形）

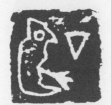

丁鴻（鳥肖形）

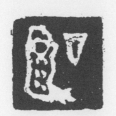

丁鴻（鳥肖形）

丁鴻（鳥肖形）

丁鴻（鳥肖形）

丁鴻（鳥肖形）

丁鴻（鳥肖形）

丁鴻（鳥肖形）

丁鴻（鳥肖形）

丁鴻（鳥肖形）

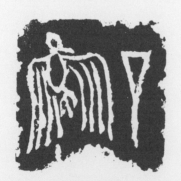

丁鴻（鳥肖形）

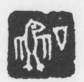

丁鴻（鳥肖形）

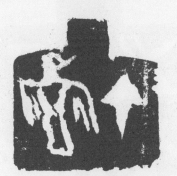

丁鴻（鳥肖形）

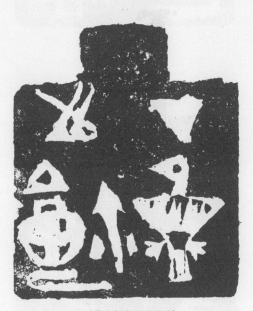

丁鴻（鳥肖形）之鈢

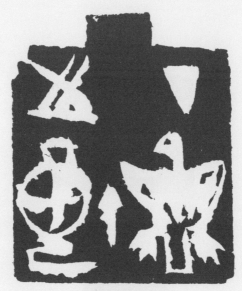

丁鴻（鳥肖形）之鉨

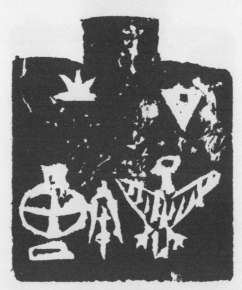

丁鴻（鳥肖形）之鉨

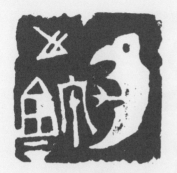

鴻（鳥肖形）之鉨

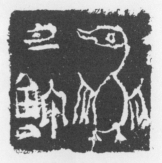

鴻（鳥肖形）之鉨

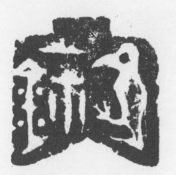

鴻（鳥肖形）之鉨

鴻（鳥肖形）之鉨

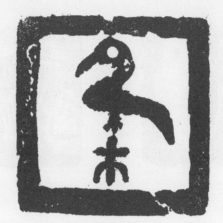

鴻（鳥肖形）鉢

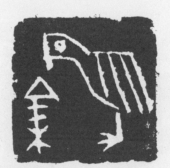

鴻（鳥肖形）鉢

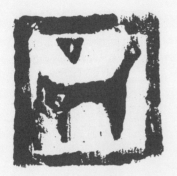

丁（馬肖形）

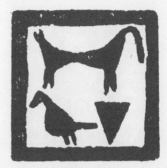

丁鴻（鳥肖形）（馬肖形）

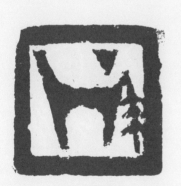

丁（馬肖形）

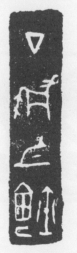

丁之鉨（馬肖形）

印
作

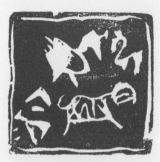

令 （龍虎鳳肖形）

丁 （馬肖形）

叔旦 （豬肖形）

丁之鉢 （魚肖形）

周淑文 （牛肖形）

野鶴（肖形）

慧 （鳥肖形）

曾 （龍肖形）

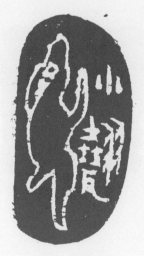

小翹 （豬肖形）

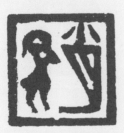

趙 （羊肖形）

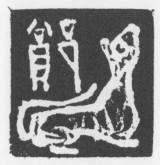

鄭 （鼠肖形）

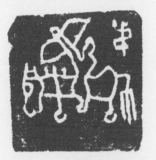

叔 （人馬騎射肖形）

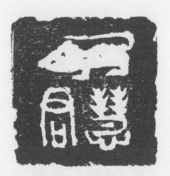

慧君 （鼠肖形）

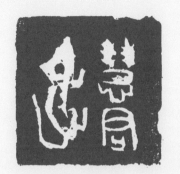

慧君 （鼠肖形）

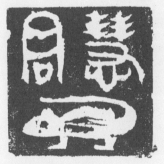

慧君 （鼠肖形）

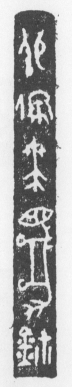

張佩華鉨 （虎肖形）

志 （鳥肖形）

盧（驢肖形）　　　盧（驢肖形）

盧（驢肖形）

盧 （驢肖形）

芬 （佛像肖形）

盧鉢 （豬肖形）

陳 （兔肖形）

江燕（肖形）霞

淑賢 （鼠肖形）

庸鴻（鳥肖形）

邊款

　　此乃刻於印側或印背的文
字，內容一般為刻印者署名、受
印者、時地等。丁氏邊款內容
甚簡單，一般以刻刀直接刮刻而
成，如同在紙上書寫行草一樣。

甲寅一月七日丁衍庸

瑞山仁弟丁衍庸

以瑚女弟丁衍庸丙辰夏日

麗珍女弟丁衍庸

麗華女弟乙卯丁衍庸

廖少珍女弟甲寅丁衍庸

智美女弟己酉春日丁衍庸刻

美青女弟癸丑丁衍庸刻

志宇仁弟辛亥丁衍庸刻

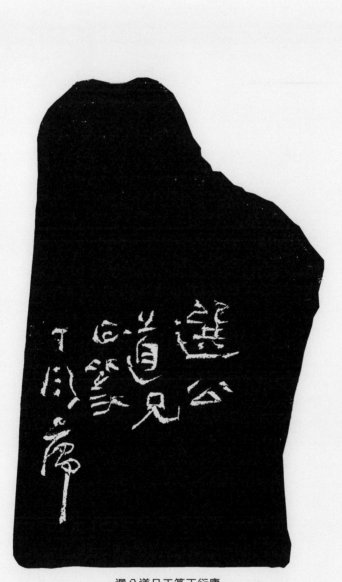

選公道兄正篆丁衍庸

著述

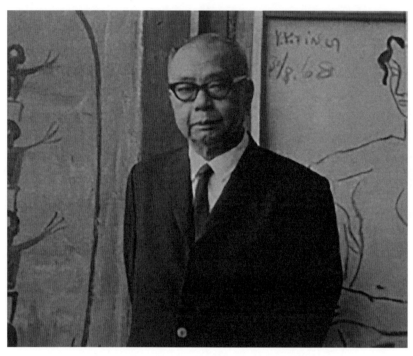

60年代丁衍庸攝於新亞書院藝術系師生作品展覽其作品前

丁衍鏞主講金石與書畫　　新亞藝術學會

【特訊】新亞書院藝術學會主辦之演講會，十一月廿九日上午在院堂舉行學術專題演講，請丁衍鏞教授主講「金石與書畫」，並有其最近收藏之古代藝術品：如三代古璽、北魏造像、名人書畫等列供欣賞。講詞大致如下：

我今所講「金石與書畫」，這題是不易講得好的。因金石和書畫，都是既高深，而又專門的學問。要做綜合解答，徹底講來，不是一個難題嗎！像我這樣淺陋的人，只可說是做一次嘗試。

中國藝術的特質

我們中國人有兩種特長，在現世紀中，最被人尊崇的：一、道德；二、藝術。要研究整個中國文化，就不能不把以上提出來的道德藝術，這兩問題，詳細分析，和互相引證，才得正確解答。

子程子曰：「大學，孔氏之遺書，而初學入德之門也。……」《大學》傳之首章，釋明明德：「湯之盤銘曰，苟日新，日日新，又日新」。〈康誥〉曰：「作新民，詩曰：周雖舊邦，其命維新；是故君子，無所不用其極」。傳之一章，釋新民：「詩云：邦畿千里，維民所止。詩云：緡蠻黃鳥，止於丘隅。子曰：於止，知其所止，可以人而不如鳥乎？詩云：穆穆文王，於緝熙敬止。為人君，止於仁；為人臣，止於敬；為人子，止於孝；為人父，止於慈；與國人交，止於信」。關於道德的問題，前者可知道在湯（公元前1600至1028年）時，用來製作一個洗澡盆：還加一篇銘文，教人沐浴之後，要換新衣才合衛生；不但如此，頭腦和思

想都要新起來，是多麼的有意義呢！以這種的精神去治學，去治藝，哪有不成功的？那末，藝術止於何處呢？

止於美的感情流露。

關於美惡，古人也有很好的解釋。《老子本義》第一章：「天下皆知美之為美，斯惡已；皆知善之為善，斯不善已。故有無相生，難易相成，長短相較，高下相傾，音聲相和，前後相隨。是以聖人處無為之事，行不言之教。萬物作焉而不辭，生而不有，為而不恃，功成而弗居。夫唯弗居，是以不去。」

起首四句，如果以新藝術的術語來解釋，就是——世人所知道的美，就是醜；所知道的善，就是不善。因為一般人的感情，不是美的感情，未能達到藝術的境界，所見的是適得其反的。「故有無相生……前後相隨。」不是一個強烈對比的例子嗎？「是以聖人處無為之事……。」就是無關心；因為無關心，才能創造出偉大的藝術來。

〈樂記〉説：「是故先王本之情性，稽之度數，制之禮義。合生氣之和，道五常之行，使之陽而不散，陰而不密，剛氣不怒，柔氣不懾，四暢交於中而發作於外。」

以上雖然是指關於禮樂的事情，現在將「使之陽而不散……。」這幾句在繪畫方面來解釋——明的不散，暗的不密；強的不硬，柔的不弱。四樣暢達交流於其中，這種表現——不是再調和也沒有了嗎？

《中庸》曰：「喜怒哀樂之未發謂之中；發而皆中節，謂之和。」

在畫面上，能夠把以上的幾句話都表現無遺，氣韻哪有不生動的呢？

由上述可知道中國藝術的特質，建築在中華文化傳統精神深厚基礎之上所形成的。

古代藝術的成就

講到中國古代的藝術，成熟的時期，遠在三千年以前。在羲皇時代（公元前3000年），已有高度的文化。傳至堯帝舜帝，實行民主政治，人民身體得到極大的自由，思想亦最為發達。使中華民族，由野蠻時代，而進入文明時代。我們在今日，只要將當時所製作出來的藝術品，略為過目，便可以知道，精神的充沛，創作力的雄厚，已成為今日世界藝術的典型。

到了商周時代，諸子並起，百家爭鳴，中原文物大備，遂使中華文化已達峰頂。為甚麼能夠達到這個程度呢？尤其是中華藝術文化的成就，已使今日歐美人士為之震驚。其中得力於《易經》很多，〈繫辭〉說：「生生之謂易」。

這個生生是不絕，循環不已的。〈繫辭〉說：「變動不居，周流六虛，上下無常，剛柔相易，不可以為典要，唯變所適。」

生生不是永恆嗎？為變所適的「變」，是變化；是變形。使當時的藝術品活躍如游龍，美麗如彩鳳。例如：三代的「古璽」，製作精妙，變化無窮。不看便了，一看見後，會使你大驚失色，嘆為非人力所能為。為甚麼能夠達到這種最高的境界呢？

《老子本義》第二十三章：「知其雄，守其雌，為天下谿，常德不離，歸於嬰兒。知其白，守其黑，為天下式；為天下式，常態不忒，復歸於無極。知其榮，守其辱，為天下谷，常德乃足，復歸於樸，樸散則為器，聖人用之則為官長，故大制無割」。

李嘉謨曰：「雄動而倡，雌靜而處，動必歸靜，故為天下谿。白者欲其有知；黑者欲其無知，有知以無知為貴，故為天下式。榮者我加於人；辱者人加於我。我加於人而人能受，則益在人；人加於我而我能受，則益在我，故為天下谷。然道之常，豈有所謂雌雄白黑榮辱者哉！曰知曰守者，為常德也。道散而為德，以德自處，而必知所守，以復歸於嬰兒，無極與樸者，謂復

於真常也。真常者道也，是故樸散為器。聖人以道制器，猶不失於道，故用之而為官長焉。源案守雌，不求勝也；守黑，不分別也；守辱，無歆豔也。樸不可以一器名；及太樸既散，而後形而上之道，為形而下之器矣。以道制器，則器反為樸……。」

以歸真返樸的方法去創造藝術，無所往而不利的，這個不是古代藝術最大成就的原因嗎？

今後研究藝術應走的道路

有很多人問我：今後藝術應走的道路？訥訥不能出口，實在我自己也沒有多大的研究，所知得道的也很有限，但係你們如果一定要我講出來，我只得借孔子曰：「好古敏而求之」。

〈繫辭〉說：「神而明之，存乎其人；默而成之，不言而信」。

《老子本義·上篇》：「道可道非常道，名可名非常名。無名，天地之始；有名，萬物之母。故常無欲，以觀其妙；常有欲，以觀其徼。此兩者同出而異名，同謂之玄；玄之又玄，眾妙之門」。

今後的藝術，如論有形與無形，無形為有形之始；有形為無形之終。在藝術上來講，有形與無形，兩者都是形式。諸位都知道：

西方的藝術着重形式；

東方的藝術着重精神。

孟子曰：「魚我所欲也，熊掌亦我所欲也；二者不得兼，則吾捨魚而取熊掌。生我所欲也，義亦我所欲也；二者不得兼，則吾捨生而取義」！

形式我所欲也，精神我所欲也；二者不得兼，則我捨形式而取精神。

金石我所欲也，書畫我所欲也，二者不可偏廢。（完）

原載於 《華僑日報》，1958年12月1日至12月3日。

中國古璽之鑒賞　丁衍庸

導言

　　我今天所講的是「中國古璽之鑒賞」。講題表面看起來，範圍雖然很小，歷史卻很長。因為中華文化有了五千年的傳統，發源綿遠，黃河長江兩大流域，就是文化發育底溫床。見諸載籍的固然不少，中經秦火的毀滅，大部分已蕩然無存。漢以後諸家所著錄，大有去古日遠，上古資料，極感不足供我們參考。近代學者，致力研究我國古代文化，唯一的途徑就是靠托古物出土來做研究的中心，近人黃賓虹的著錄中，有這樣的記述：「良渚夏玉，長沙周繒，契刀毫柔，先民矩矱，丹青水墨，後學典型。」

　　（一）良渚夏玉：在近代所出土的古物中，夏代的遺物是絕少發現的，例如禹王「鑄九鼎以安天下」，這個九鼎在中華文化和歷史上的價值和地位是很重要的。到今天一直都未曾被人發現，是多麼可惜的事情！黃氏在良渚出土的古玉璽中，購得兩大巨璽，方約八、九公分。一方是一字成文的；一方是八字成文的，陰文，內有「夏」字，他就很認真的大書起來：「豈禹之跡耶？」黃氏對於古璽文字有很大的貢獻，是僅次於清末的陳簠齋、吳大澂，這種豐功是不容否認的。

　　（二）長沙周繒：是舉世聞名的長沙楚墓出土的周帛畫，又是中國現存最古的絹素畫。

　　從前段所述，我們可以知道黃氏研究中國古璽目的所在，所求的是「中國最古的文字」始自何時，比較劉鐵雲（甲骨文的發見者）、羅振玉（甲骨文研究者）已經趕前了一個朝代。

＊編者按：本文為手稿（家屬收藏），寫作年代不詳。

前數年董作賓氏，曾發表過〈甲骨文不是中國最古的文字〉一文。他深信中國最古的文字，在「新石器後期已有文字」，這個是他從經驗來推的。

1957年12月，我曾經在新亞書院舉行過一次「古璽造像展覽會」，頗引起學術界的注意。尤其是台灣方面，總統府印鑄科負責人，曾來信查詢。也曾經過很多友人的鼓勵，要我將這些古璽印行專集，以供學者參考。本人因為教學過忙，專集還未出版，但在1958年10月發表過一篇〈從中華文化精神去看古璽〉一文。因為全文過於冗長，也不想重複的敘述，但我當時所提出來的重要資料，今天特別提出來對各位講講：

（一）故宮收藏的

「亞形佳畢」青銅平版璽，陽文，方二、三公分，是河南殷墟出土，商器無疑。

「□□□戊」青銅版璽，陽文，方二、三公分，殷墟出土，商器無疑。

（二）思文堂收藏的

「古奇字巨璽」，質青銅，圓形，陰文，直徑五公分，端方舊藏。陳簠齋所拓《古璽集》中，曾有著錄，文字完全相同。不過陳氏所著錄的一方，較小一公分，編在卷首，可見陳氏也認為所發見之古璽中最古的一方，是無疑的。

「祈子孫」璽，玉質，一半陽文，一半陰文，方二公分，殷墟出土，與《宣和古器圖譜》所著錄的商器文字暗合。

「龜羊鹿豕璽」，玉璽，陽文，方九公分強，和殷墟出土的甲骨文相同，甲骨象形文，羊字是覆文（首向下方），在甲骨及古璽文字中最罕見。

在過去的幾十年中，我對於中國古代的藝術品，不斷的搜購，尤以來港後的十餘年，可說是不遺餘力，因為我對於「中國文字發生於何時」這個問題，想作徹底的研究，希望得到一點資料，就非在出土的古物中去祈求不可的了，這是我的想法。不過在香港要找尋和搜購中國出土的古代藝術品，好似在沙漠中去尋覓清泉和草原一樣的困難，是必然的。

中國最古文字的發見

1959年春天，偶然中購得公元前4000年前後仰韶文化的彩陶罐，計有屬於「半山期」和「馬廠期」的都有，獨特的造形、美麗的花紋、流暢的筆觸、膽大的作風，是我國偉大文化藝術遺產中極重要的一部分，也是我國藝術史上最光輝的一頁，是舉世皆知的了。

我起初總以為在我國的繪畫中，能夠直接見到古人的筆墨技法的而又最古的是彩陶，因為我個人是研究繪畫的，對於彩陶的本身就發生了極大的興趣。在搜購實物當中，最使我認為滿意的是屬於半山期的一個彩陶罐，高二十六公分，腹徑二十四公分，口徑五公分半，底八公分。全形好似合兩個碗，腹部成銳角，頸短，只一公分，在頸下四公分處畫成幾何紋，原始紋，極精美。幾何紋下至腹部（即全形之半），斜紋分四窗，上下共開八窗，上窗小而下窗大，上窗各寫鳥或龜形一，下窗畫人騎象，農夫荷鋤攜狗、猴，還有一窗好似畫一個怪獸，因大半剝落，看不清楚。畫下還有色襯，似塗朱砂，作暗紅色，筆法簡練有力，不類圖畫，極像文字化。初不敢疑是文字，因彩陶自安迪生博士發見至今四十年以來，還未有人提出在彩陶身上發現文字，我不敢作此驚人之想。

可是這個半山期的彩陶罐，和前段所述的「龜羊鹿豕璽」，在個人的藏品中，總是使人難忘，甚且可說是令人驚心動魄的藝術品是事實。同時因為彩陶罐上的「龜」字和「龜羊鹿豕璽」的「龜」字極相類似，而且清晰明顯的擺在目前，只彩陶罐上的「龜」字腳，已經剝落不能辨，不知足部與古璽「龜」字能完全暗合否？這個是極其細小的一部分罷了！最後我還是斷定這個彩陶罐上的紋樣，除頸下一小部分幾何紋是花紋外，在腹部所分的八窗內所書寫出來的都是文字，各窗交界線還繪上鋸齒紋，就是安迪生博士說的「喪紋」，更可證明這個彩陶罐是出自甘肅省的半山墓地的明證。

根據上述的理由，可以證明中國在公元前4000年前後的仰韶文化期的遺物中，有中國最古的文字留存，比甲骨文字早了七百年。過去未被人注意到，這種珍貴的資料的發現，是我生平中第一次。

古璽的著錄及收藏

關於古璽的著錄，宋代有彭叔夏、姜夔、王厚之，元代有倪雲林，明代有甘氏、顧氏，清代有郭宗昌、汪啟淑、潘毅堂、查為仁。

近代因出土日多，收藏益富，清末首推陳簠齋之《十鐘山房印舉》，印數近八千。端方陶齋藏印，已達三萬方，有正書局曾印過四集，其餘的未見出版，至為可惜。辛亥革命時，端方被殺後，家人在滬將古璽分批分售。粵人關寸草購得一部分，寸草死後，流入我手。其餘的已東渡者不少，京都藤井有鄰館收藏的很多。還有賓虹草堂藏印，亦過數千。周夢坡的《金玉印痕》，共分六冊，玉、金、陶、石，璽數並不很多，古璽部相當精美。《遁庵秦漢印選》、《西泠印社輯印》，全集相當豐富。黃伯川集印

《古璽集林》，側重周秦，漢後未曾列入，可說是一部周秦專集。故宮所藏古璽印二、三千方，以漢官印為主，秦印數十方，都不是精品，未有專集出版，前曾於《故宮週刊》分期刊出，無足輕重。至其他的著錄，因時間關係，不能盡錄。

古璽的年代及形制

古璽的年代及形制，可大別之為三代：夏商周、春秋及六國，都稱先秦。文字有象形、甲骨、古籀、大篆，及六國異文，種類繁多。璽文隨時可加以美化，任意活用。這是璽文的特色。例如璽文的「璽」字：有從土作「坏」；從玉的作「珤」；從金的作「鉥」，還有不從土、玉、金的作「朮」，共有五十種寫法。又如車字，有橫寫的作「⊕⊕」，直寫的作「⊕」，有時適應在某個璽裏，可作「⊕」。好似現代貨車一樣，因為運貨過重，隨時可加上一個車輪，既安全又快捷，不是兩全其美嗎？變化之多，無與倫比的。

秦始皇統一天下以後，厲行君主專制。把古鉥的「鉥」字改「璽」字，並釐定天子的稱為「璽」；臣民一概稱做「印」。同時丞相李斯作小篆，每一個字，只有一種寫法，在專制帝皇統治之下，文字就不讓臣民有絲毫的改變了。漢代承秦法，印文多用小篆，有時還參以漢隸；印鈕的形式，也加以規定：天子用龍鈕，侯印用龜鈕，將軍用虎鈕，匈奴和胡人用駱駝鈕，因此漢印就變成呆板、公式化的東西了。魏晉以後，多是仿漢，陳陳相因，更不足觀了。有人這樣說：「漢人之不能為先秦，猶今人之不能為漢也。」可以說每況愈下矣！璽印發展下去，欲求先秦的奇肆、生動的遺風已不可復得了。愛因斯坦說：「研究學術，非絕對自由不可！」真是千古不易的名句。

古璽的欣賞

欣賞古璽，從質的方面來講，古璽分為：陶、石、玉、金、銀、銅、鐵、錫、琉璃（即古代玻璃）、寶石、瑪瑙、珊瑚、銅質鎏金、鎏銀、金臘、銀臘，真是五光十色，無奇不有。古璽以銅為多，其餘的均極稀少。有人說「得一方玉印，勝過一百方銅印」。因為玉印晶瑩潤澤，尤其是古人為君的執圭（玉製）以御萬民。這個玉圭就等於今日的權杖了，有了玉圭才有政權。還有玉印也是表示最高的權力的象徵，加以「小人無罪，懷璧其罪」的傳統思想，深入人心，所以在古璽中玉印當列為一位。其實在中華民族所創造的藝術中的銅器，是聞名世界的。銅器的製作以銅印為最精、為最美，加以入土數千年，和土中的朱砂、水銀結合，發出來的，有玻璃光、白光、黑漆光、綠水銀光、黃鼠光，加上銅質入土久後所發出之斑綠銹，色彩之美，更加可愛悅目。土坑以朱砂坑為上，因土質細膩，保護得極為完整而兼有光澤，在全國的地域來講，土坑最好的可說是安徽省的壽縣。

（一）地理的環境：壽縣在今的安徽省，在地理上是全國的中心。以北的地區，過於乾燥，使入土的物品，易於枯裂；以南的地帶，氣候卑濕，如近海的地區，土質鹹而不潔，更易損壞。壽縣的土質，多含有朱砂和水銀，不燥不濕，歷年所出土的古物，光彩奪目，完整無缺，尤以有玻璃光者為最名貴，稱「壽州坑」，名於世。

（二）文化水準高：壽縣即戰國時的「壽春」，是楚國的帝都，衣冠文物為六國之冠，再加上如屈原、宋玉等的大文豪、大詩人輩出，不但文人，即如武人如項梁、項羽都是一時豪傑，可謂人才的集中地，所謂「楚雖三戶，亡秦必楚」，從這兩句話看來，楚國是不可輕視的。

在這種環境滋長孕育而成長所遺留下來的文物中，尤其屬於璽這方面，比其他的地區所出土的來得優美，是必然的吧！近年來長沙楚墓出土的帛畫、彩繪漆器，都為各國人士爭購一空，長沙在當時也是楚國的領土。文化文物是人類最高的創造，我們中華民族，中華文化，在現代是最被外國人尊崇的。

原載於　陳瀅、陳志雲：《丁衍庸藝術回顧文集》，
廣州，嶺南美術出版社，2009，頁 123-128。

從中華文化傳統精神去看古璽　丁衍庸

　　中華文化高於一切，為保衛中華文化而戰，是中華最高的國策，要使國家獨立自主，民族生存得更有意義，只得向這個光明的大道邁進！捨此沒有其他的道路可走了。

　　民族自決的呼聲，高唱入雲，吹遍整個世界，尤其是被異族侵略和壓迫的民族，要繼續生存在二十世紀大時代裏的不二法門。中華要救亡，中華民族要圖存，全民族都要被號召，共同站在為保衛中華文化而戰的戰線上，向侵略的國家作殊死戰！

　　我們持以為保衛國家民族的武器；和戰勝侵略者底利器，唯一的就是「中華文化傳統精神」。

中華文化精神的形成

(一) 中華民族的來源

　　要研究中華文化精神，最先決的條件，就是中華民族的來源。這個難解決的問題，已成為了一個謎。中華民族到底是從西方來的呢？還是很早就發生在中國本土的呢？莫衷一是。還有說從北來的，南來的，東來的，都是證據不足，難於置信的。直至民國十五、六年（1926-1927），瑞典考古學家安特生東來，在周口店的雞骨山掘出化石（臼齒、前臼齒各一枚），安特生定名其所有人為「北京猿人」。民國十八、九年（1929-1930），裴文中復於周口店發現兩片完好的猿人頭骨，研究的結果，斷定是五十萬前猿人遺骸，較之公元1891年至1892年在爪哇發現的直立猿人（約在二十萬至五十萬年前）、1908年在德國海德堡發現的海德堡人（約在十萬年前）、1911年至1912年在英國薩西克斯的

皮爾當地方發現的皮爾當人（約在二十五萬年前），北京猿人，便成為在世界已發現的人類遺骸中是最早的了。可知中華民族，於石器時代已居住在黃河流域，外來之說，已不成立了。

《中國原始社會之探究》一書，民國二十四年（1935）出版，著者曾松友提出：「北京猿人是否為漢族之直接祖先？問題的解答，必然引起下列兩種重要的結論：（一）如果我們承認北京猿人是漢族之直接祖先，即漢族在第四紀之早期已遷到中國地帶了，換言之，中國文化史，便開始於始石器時代；（二）如果我們承認北京猿人不是漢族的祖先，則漢族遷入中國地帶是在始石器時代以後的事，換言之，中國文化史則不開始於始石器時代。……北京猿人是次於爪哇猿人，而先於皮爾當猿人，即產生於第四紀的第一次間冰期時代之猿人。在冰期時代歐洲及中亞一帶都為冰塊所浸蝕，所以，北京猿人是避免『冰災』而逃到中國來的，這個大概是沒有甚麼疑義罷。北京猿人為第一次間冰期時代的人類，則距漢人之從新石器初期遷入中國地帶，相差有數十萬年之久，以北京猿人為漢族之直接祖先論者，不是錯誤是甚麼？……」

曾氏因為在中國本土未能發現許多舊石器時代遺物為理由，而謬然斷定北京猿人不是漢族直接的祖先，曾氏為甚麼不等待到歐洲及中亞地帶發現了像北京猿人這樣早的人類遺骸之後，才來斷定「北京猿人」是在冰期時代從歐洲中亞「避災」而來到中國的呢？這個不是大大的錯誤麼？曾氏大概是犯了這個毛病，又要找尋證據，又不信任證據的人。

Arnold Silcock 著《中國美術史》一書中，有這一段的敘述：「中國古代記載之所定的史前年代，自然可以不予置信，但此種神話中仍能時時發現奇特的暗合。因為它們舉例來說，神話提出了一系列神怪的帝王，終於有巢和燧人。下述的發現使神話得到事實的承認。關於人猿——人類出自的人科（Hominidae）的一種

旁支——雖所知甚微，但無疑牠們也曾生活於東北亞洲。因為牠們是樹棲的，所以牠們很可能是『有巢』一族。後來出現了最早的原人，發現於爪哇的爪哇直立猿人。但比較遠為重要的是安特生教授關於一較晚種型的舉世聞名的發現，屬於最古舊石器時期的文化期，即北京人。他是最早的穴居人。他製作武器和原始的石工具，在厚突的眉宇下灼灼逼視，以蹲伏的步態行走，獵取着五十萬年前漫游於蒙古和華北豐茂草原的刀齒虎、熊和羚羊。他還沒有下頜，在別的方面，也像猩猩，但他不是類人猿，因為他的洞中所留灰爐和木炭的遺跡，證明他不僅是原人，而且已開始取火。」

由這段敘述中看來，作者已確信三皇五帝時已有了高度的文化，好似自甲骨文發現了以後，證明殷商的先王先公確有其人其事，當做信史一樣。

(二) 中華文化的特質

講到中華文化之前，就不能不聯想到這個世界有兩個文明最古的國家。在東方的就是發祥在黃河流域的中國來代表東方的文化；在西方的便是滋長在尼羅河兩岸的埃及來代表西方的文明，兩個文明古國都有了上下五千年的歷史；再加上西亞的巴比倫，在五千多年前（公元前3000年左右），蘇美人就創造了楔形文字；又再加上南亞的印度，便成為世界人類文化的源泉。因為民族的不同和地域的各異，就形成了東西兩大文化的體系。

西方領導者埃及，在五千多年前（公元前3500年左右），已發明了象形文字和紙筆，五千多年前（公元前3000年左右）已用幾何學測地，還知道用香料浸殮屍體，可說是最早的科學，偉大的金字塔和獅身人首像都是這個時期的創作。後來的，都是承受埃及文化、巴比倫敍利亞文化與愛琴文化的影響，而成為希臘文

化。羅馬精神融攝希臘文化，而成為羅馬文化。就形成了科學的、多元的西方文化。

中華文化亦在四千餘年以前（公元前2850年前），庖犧氏觀察自然界，創畫八個符號（八卦）。及至黃帝（公元前2679年）史官倉頡，仰觀奎星圓曲的姿態，俯察鳥獸山川的形態和痕跡，體類其象形，而畫成字，這種象形文字，謂之雛形之畫，也無不可。同時黃帝使羲和占日，常儀占月，臾蓝占星，大撓作甲子，隸首作算術，容成作曆法，以干支紀月，積餘置閏，命伶倫定律呂。黃帝作冕旒，其臣伯余作衣裳，於則作履，嫘祖教育蠶。黃帝作釜甑，其臣雍父作臼，揮作弓，牟夷作矢。黃帝又煉赤金為青銅，採首陽山之銅為鼎，作指南針。在那個時期一切創作，是中華民族由原始時代進至文明時代的一大明證。

夏禹為安定宇內而鑄九鼎，這個故事，在我們中國人的腦海中是深信不疑的。九鼎已成了新王朝的象徵，鼎內刻有山川鳥獸物產，還有鬼怪及神靈。饕餮紋及夔龍紋是否起於此時雖然是不得而知，可能和商周的銅器一樣附以銘文，也是意想中事。同時為保衛國家而製作兵器，為崇奉天地和祭祀宗廟而製作的祭器，為日常生活而製作的酒器，為款識信守而製作的璽印，在當時已經是很盛行的了。為着用來裝飾各種器皿的紋樣和形式，及銘記各種器皿的意義和製作者的姓名等，都可以見到象形文字的演進和各種紋樣的變化，依着時代的發展，而產生了書法和繪畫的兩種兄弟藝術。在夏商時代已成為典型的中國藝術的歷史，就形成了藝術和一元的中華文化。

文化精神最高的表現

甚麼是中華文化精神最高的表現呢？我們很容易作如下的解答：

1. 從倫理觀念所產生的——固有道德
2. 從文化演進所創造的——偉大藝術

（一）從歷史觀點去看古璽

璽印的應用，不僅在中國四千多年前（公元前2205年左右）的夏商時代應用得很普遍，前段已經說過了。我曾經看見過埃及遠在五千多年前的璽印，文字都是象形，如「王笏」、「鳥獸」、「花」等，形式都是圓形，直徑約一公分至二公分，材料都是石質，刻工精巧，可與我國商周璽印媲美，不過形式和文字的變化，沒有我國的多種及美備。巴比倫也有璽印，大都是象形，所刻的或是家畜，或是野獸，大都是用來做標誌和銘記的，例如製羊皮的商店，就用羊來做標誌，養豬的人家，就用豬來做銘記，好似現在的商標一樣，並無二致的。

在夏商時代的璽印，文字都是象形和古奇字及甲骨文的都有，形式有方形、圓形、長方形等。材料分陶、石、玉、瑪瑙、珊瑚、玻璃、銅、鐵等，近代在殷墟出土的古璽有「亞形佳畢」璽、「□□□戊」璽，都是陽文，方二、三公分的平板青銅印，背有環鈕。近人黃賓虹距今二十年前在四川重慶購得的兩方古奇字璽，都是陰文，圓形，直徑四、五公分的青銅璽，背後有小環鈕。黃氏還作了一篇很長的考據，認為這兩古奇字璽是夏代物，很鄭重的發表出來，以供學者參考。這次新亞書院舉辦的「璽印造像欣賞會」，出品之一的「古奇字巨璽」（圖1），陰文，圓形，直徑五公分的青銅板璽。文字奇古，彩色斑斕，一望而知為夏商以前遺物。許多友人都疑是黃氏舊藏，憑我個人的記憶和來源的

推定，恐怕不是黃氏故物，如果事有湊巧，我覺得榮幸，睹物如見故人，不過文化藝術的價值，當比私交來得更大。

圖1

上述圓形「古奇字巨璽」，印文曾收入神州國光社出版的《陳簠齋手拓古璽集》，璽文完全相同，比陳氏所著錄的那一方大了一公分強。這方璽背沒有花紋，陳氏所著錄的那一方璽背有花紋，不同的地方是無關重要的，璽文及年代，雖未經陳氏註釋及指出，但編排卻在周璽之前，在全書的卷首。由這點去推定，陳氏當時也認為這方古璽是年代最早的一方，是沒有甚麼疑義了。

圖2

近年國內在河南省出土的古玉璽：（一）「祈子口孫」璽（圖2），一半是陰文，一半是陽文，方二公分，壇鈕，與《宣和古器圖譜》所著錄的商爵的銘文暗合；（二）「龜羊鹿豕」璽（圖3），陽文，方九公分強的白玉巨璽，文字是甲骨象形，和安陽殷墟出土的甲骨片上所刻的文字相同，但「羊」字是覆文（首向下方），在甲骨及古璽文字中是罕見的。

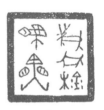

圖3

譜錄中，當首推陳簠齋在同治癸酉年（1873）前所編著的《十鐘山房印舉》為最完備，經十餘年之久，至光緒壬午年（1882）收集夏、商、周、秦、漢、晉、六朝、隋、唐璽印達七千餘方之多，可謂洋洋大觀的一部巨著。「璽印造像欣賞會」展品中有「上士王之」璽（圖4），陽文，一公分的青銅璽，印文曾收入《十鐘山房印舉》。曾任閩浙、兩江、直隸總督，顯赫一時的端方，

圖4

著述

243

圖5

圖6

圖7

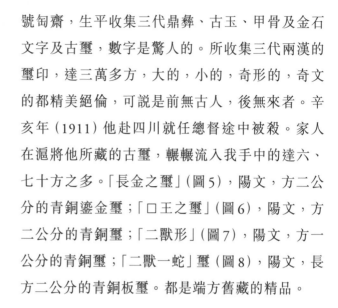

號匋齋,生平收集三代鼎彝、古玉、甲骨及金石文字及古璽,數字是驚人的。所收集三代兩漢的璽印,達三萬多方,大的,小的,奇形的,奇文的都精美絕倫,可說是前無古人,後無來者。辛亥年(1911)他赴四川就任總督途中被殺。家人在滬將他所藏的古璽,輾輾流入我手中的達六、七十方之多。「長金之璽」(圖5),陽文,方二公分的青銅鎏金璽;「口王之璽」(圖6),陽文,方二公分的青銅璽;「二獸形」(圖7),陽文,方一公分的青銅璽;「二獸一蛇」璽(圖8),陽文,長方二公分的青銅板璽。都是端方舊藏的精品。

(二) 從倫理的觀點去看古璽

倫理觀念,在我國發生很早,當在羲皇時代(公元前3000年前後)便開始了。相傳黃帝四傳之後,國勢衰頹,諸侯擁戴堯為共主,國號唐(公元前2357至2258年)。及堯晚年,中原洪水為患,南方的三苗族又乘機作亂,堯因年老,想讓位給四岳,四岳舉舜。舜的天性至孝,早得人心,堯試其才能,先命幫助整理政治,非常有成績,三苗的叛亂也被平定。後來堯就將帝位讓給舜,舜即位後,國號虞(公元前2257年至2208年)。遂殺治水無功的鯀,選用鯀之子禹繼續治水。舜以禹治水的功勞最大,依照堯帝的方法,將帝位讓給禹,國號曰夏(公元前2207至1766年),傳至其子啟,仍然得到諸侯的擁戴。可知我國由倫理的觀念而產生的道德觀念,無時無刻

圖8

不在孕育和滋長起來，以後便成了一個定律——「有德者興，無道者亡」，所以桀紂之被誅滅，文武之由興的道理，這個不是中華文化傳統精神最高表現嗎？

在三代之前，自天子以至庶人的璽印，都統統稱做「璽」。到秦始皇滅六國後，統一海內，建立秦國時（公元前221年），作傳國璽，就把古鉢中的「鉢」字改為「璽」，「王」字改用「皇」字，來顯示他的專制帝王的無上威權，並釐定天子的印稱「璽」，其他的官印、私印都統統稱做「印」。傳國璽現在雖然不可考了，但印文——「受命於天既壽永昌」八字仍傳至今，璽文是鳥篆，這八個字的用意，就是希望自己長生不老，以及子子孫孫世代為王。廢封建，置郡縣，焚詩書，坑儒生四百六十人，收天下的兵器，聚之咸陽，鑄為金人十二，以為這樣可使秦國化為金城湯池，而成其萬世之業了。

在那個時候，中華文化和中原文物，可說是最大毀滅的時代，遂使中華文化傳統精神，亦幾頻於滅亡的境地，古《尚書》文字，也因此失傳，其它的古籍亦多被秦火燒盡。然天下事有出乎人意料的，更非秦始皇意料所及。中華文化傳統精神是永遠不會消滅的，中華文化及中華文物是秦火燒不盡的。我國古代文字得以巍然獨存，首推今日出土的古璽了。

秦以無道而失其鹿，天下共逐，漢王兵入咸陽，子嬰降，秦亡（公元前206年）。蕭何盡收府座圖籍，傳國璽自然也在接收之列。直至平帝時（公元5年）傳國璽已成為國家最高的象徵了，要得到它才算得到國家最高的政權，和統治權。平帝時，王莽篡漢之勢已成，篡漢之心已決，時時向他的姑母太皇太后逼取傳國璽，數次都被拒絕，到了最後的一次，非交給王莽不可的時候，太皇太后的左右便勸她交給他，太皇太后氣憤不過，便大罵王莽一頓，還不肯親手交給他，更把傳國璽擲下地上，損了一角。以

無道而奪取天下，雖有傳國璽而不能保其社稷者，在青史裏，王莽是第二人。

到了後來，歷代相傳，至宋亡時（公元 1279 年），陸秀夫負帝昺及傳國璽在廣東崖山溺海，這個富有歷史性的傳國璽，就永遠的埋藏海底了。

（三）從藝術的觀點去看古璽

「匣藏數鈕秦朝印，白玉蟠螭小印文。」

以上的兩句詩，是倪雲林詠他清閟閣所藏的那幾方古璽印而作的。可見歷代的畫家對於古璽的珍視，還加以收藏的明證。印文曾收入明代顧氏所譜的《秦漢印藪》，這方白玉螭龍小篆文印，陽文，方二公分，到明代已慘遭回祿一次，玉已變黑色了。印文是方形的小篆，和現代出土的秦權文字如出一轍，考其年代，當為公元前 214 年前後的遺物，較之三代及先秦的古璽相去甚遠了。

夏商兩代古璽的文字，大都是象形文字的居多，如果根據書畫同源之說，可當作：原始繪畫看。

那種刻劃如畫的線條，始終不懈的力量，蘊藏無盡的內容，生氣蓬勃的神韻，已非其它古器所能及。但形式的多種和造型變化的莫測，根據新藝術的原理，又可當作：現代藝術觀。

夏商的古器，銅有爵、觚、鼎、彝、鐘；玉有琮、璧、圭、璜、玦，製作不為不精，形式和制度都有規定，沒多大變化的。例如爵是兩扳三足（也有沒有扳的）。鼎是兩耳四足（也有三足的），璧是圓形，玦是缺一面，不能互相混亂和任意增減的。相反的，把爵造成四足，豈不是鬧了一個大笑話嗎？璽則可以隨時加以變化，及任意創造，不受任何限制和拘束。

三代古璽的形式及鈕變化之多，罄竹難書。有權形（圖 9）、曲形（圖 10）、磬形（圖 11）、半圓形（圖 12）、燕尾形（圖 13）、

不等邊形（圖14）、六角形（圖15）、菱形（圖
16）、橢圓形（圖17）、三角形、雙足布形、扇
形、日月形、新月形、凸頭圓形、鐘形、五象
形、心形、圓形、方形、長方形、「亞」字形等。
鈕有龍鈕、龍鳳鈕、怪獸鈕、馬鈕、牛鈕、羊
鈕、獅鈕、龜龍鈕、禽鈕、蛇鈕、壇鈕、覆斗
鈕、鼻鈕、亭鈕、塔鈕等，雕刻和鑄造的精巧，
已達到最高的境界，和最成熟的時期，在現代的
藝術品中是找不到的。

圖9

　　古璽文字的造型，根據最古的文字而來的都
有，因為我國文字的起源久遠，結繩記事以後，
黃帝史官倉頡造字以前，這一段悠久空白的長期
間，必然還有比較原始的圖畫象形文字發生和孕
育，才能一步一步的演進而為原始的圖畫象形文
字。到了倉頡的時候，加以整理而成為象形文
字，後來再經過一千多年的演進，到了殷的盤庚
時（公元前1401年），已嫌原始的圖畫象形文字
太過複雜了，才演變而為簡單的甲骨文字，但甲
骨文字不夠用，仍雜用象形文字。

圖10

圖11

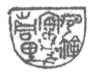

圖12

　　董作賓氏在〈中國文字〉一文中說：「……前
舉黃帝史官倉頡造字之說，距盤庚不過千餘年，
還未免太近。所以說倉頡以前，在新石器時代農
業社會裏，必已有原始圖畫文字在發生滋長着，
到了倉頡，才使之整齊劃一。唐蘭說『無論從那
一方面說，文字的發生，總遠在夏以前，至少在
四、五千年前，我國文字已經很發達了』。這種
估計，大致是不錯的。」

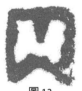

圖13

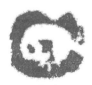

圖14

圖15

圖16

圖17

根據各家的考據，歷史的記載，在五千年前，埃及已有象形文字，巴比倫有的象形文字為楔形，我國在四、五千年前也有原始圖畫象形文字，已成定論，可不必加以討論了。我們現在要討論的就是：結繩記事以後，原始圖畫文字以前，我國還發生了甚麼文字？

關於這個問題，還沒有人提出來討論過，我現在作如下的推定：我國自結繩記事以後，至原始圖畫象形文字以前，在這一段悠久空白的長時間，中華民族必然有過比結繩記事進一步的記事符號，來代替文字的。這種演進出來代替文字的符號，一定會隨着人類的進步而日見其增長，是必然的道理。從最簡單的符號起，演進至日見「繁複的符號」止，而又未演進至原始圖畫象形文字之前，那種「繁複的符號」，可稱為「進步的符號」，甚至稱為「原始的符號文字」，也是很適宜的，所不同的便是：

——原始符號文字是抽象，

——原始圖畫象形文字是寫實。

圖18

圖19

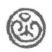

圖20

從中國古器字中，可以見到這種的例子很多，例如商代的鐘鼎文的「丁」作 ●，是象形，是象釘頭。甲骨文中的「丁」字，有兩種寫法：一作▽，是象形，象釘子的全形；二作口，是抽象，古人謂一口人作一丁，例如「丁公之璽」（圖18），陽文，方一公分青銅璽；「丁璽」（圖19），陽文，圓形，一公分弱青銅璽；「丁璽」（圖20）文裏加卧蠶，陽文，一公分弱的青銅璽；「丁口

乙亞萬璽」（圖21），方九公分強的白玉璽，「丁」字是覆文，「亞」字是複文。由這些有力的例證，可以知道，原始圖畫象形文字之前，還有「原始符號文字」的發生和成長，是毫無疑問的。

圖21

　　二十世紀開始以來，科學、藝術兩者都有其輝煌的史實和劃時代的記錄，可說是發展到全盛的黃金期。我國也不能例外，急起直追，隨着這個大時代的發展而邁進，如築鐵路，闢公路，挖戰壕，開設廣大飛機場和興建大建築物等，所出土的古璽古印，日見增加。形式愈出愈多，文字愈出愈奇，光怪陸離，目不暇給。羅長源、董苦雨所不得而知的，陳簠齋、吳愙齋所不得而見的，我們都可得而知，都可得而見，可得而收藏之。例如清末所出土的古璽（圖1）和現代出土的古璽（圖22），陰文，圓形，直徑二公分強的青銅板古璽，文字殊異，在商周的古器中未曾見過的。前者曾被陳簠齋認為年代最早的古璽（見前），後者文字更覺單純古拙，氣象崇高。是否屬於我所推定的「原始符號文字」一類的古璽？一時雖然不敢確定，不能說沒有這種可能性。如果以現代藝術的術語來解釋，是「變形」，是「超現實主義」（Surrealism）的產物，是有着共同通性的。

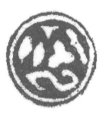

圖22

原載於《德明校刊》編輯委員會：《德明校刊》
第7期（1958年1月30日），頁29–34。

著述

書畫金石　丁衍庸

今天我所講的就是書畫和金石。這三種名稱雖異；而其實意義相同。

愛美是與生俱來

兒童那一個不喜歡音樂和愛美呢？從最小的時候就喜歡《月光光》。襁褓的時候，在母親的懷裏就喜歡聽：「阿姑乖，嫁後街，後街有鮮魚鮮肉賣，賣唔了，留來買花戴。」（在座傳出歡笑聲）這類的催眠曲，長大了些就喜歡聽：「月光光，滿地堂；年卅晚，摘檳榔；檳榔香，嫁二娘；二娘腳細細，嫁阿桂；阿桂腳大大，擔柴賣……。」這樣的抒情歌（此時笑聲再起）。

到了會看戲的時候，跟着父母去看完京劇後，在紙上或牆上，就大畫起五綹長鬚的關雲長騎着馬去大戰曹操了。

原始人所遺留下來岩石穴中的壁畫，大都是漁獵的生活畫，馴鹿、野牛、犀牛、大象，捕魚、射鳥的居多。場面的緊張，比今日英國希治閣所導演的戲劇，有過之而無不及，絕不是誇張的呀！他們因為生活的壓迫驅使，和毒蛇猛獸作殊死戰，印象就特別深刻，畫起來就能夠擊中要害，所以特別生動。

我有一個故事講給各位聽聽：「從前有一個齊格飛，他有一天在毒龍潭殺死了一條毒龍，毒龍流了許多血，把一個潭的水都染紅了。他就脫了衣服，跳入水潭裏去淋浴，用毒龍的血水洗遍

* 編者按：本文為丁衍庸 1971 年 12 月 2 日於香港中文大學新亞書院藝術系的學術演講講詞，記錄者為周淑賢。

全身，從此他就變成一個銅皮鐵骨的人，刀槍不入，時常和人打鬥誰也打不過他，他自己煞是得意。後來他有一次和敵人打架，被敵人在他背上偷偷的插了一劍，他便因此而死了。他本來是銅皮鐵骨，為甚麼刀劍會插得進去呢？原來他在洗毒龍血水的時候，一陣風過，吹下了一片樹葉，剛剛落在他的背上，樹葉遮住的地方，沒有被毒龍血浸過，不意這小小的一塊地方，竟然成了他致命的要害。」我們常說擊中要害，就是這個意思了。(座中笑聲不絕)。

筆底妙用

西方的文字着重在音，我國的文字着重在形。因為這樣，我們寫起來，就不能不講究結構和用筆用墨了，更不能不講究美觀了。後來不斷改進，就變成純粹的藝術品來欣賞，來評價。梁武帝評王羲之的書法：「龍跳天門，虎臥鳳闕。」

如果根據美學來講，「龍跳天門」是動美，「虎臥鳳闕」是靜美，但一般人評論王羲之的書法，總是以「龍翔鳳舞」四字來讚美。這已經是千古的定論，不容置疑的了。

王右軍的書法，以側取勢，似奇反正，是他的特點。而王獻之的書法，是長短縱橫，從無左右並頭者。因此能夠疏密相間，生動自然，有變化莫測之妙，而無刻板呆滯之弊。

作畫和作文章也是一樣，最忌平鋪直敘，左右均勻；應當互相消長，此起彼伏，異軍突出，方能出奇制勝。董其昌說：「米海岳書，無垂不縮，無往不收。」又云：「作書之法，在能收縱，又能攢捉。每一字中，失此兩竅，便如晝夜獨行，全是魔道矣。」

他又題永師〈千文〉後曰：「作書須提得筆起，自為起，自為結，不可信筆。後代人作書皆信筆耳。『信筆』二字最當玩味。吾所云須懸腕，須正鋒者，皆為破信筆之病也。」

我們從這個地方可以看出「信筆」就是不懸腕、不中鋒的書寫，「信筆」就是偏鋒。無論寫字畫畫，最忌偏鋒，我們應當切戒的。

蘇東坡作書多用偃筆，米海岳謂之畫字，說他有信筆之處。八大山人畫上署款，早年作品，全用「八大山人畫」，數見皆如此；到了晚年則全用「八大山人寫」，也是一樣。由這個地方來看，「畫」字尚有未盡善盡美的存在：「寫」字就大大的不同了，非懸腕中鋒不可了。古人觀察入微，可見一斑，非今人之草率行事可比。

墨的用法

中國人作書，多用焦墨，運用得法，墨光煥發。作畫唐以前多用勾勒，加以渲染，或賦色彩，多未留意墨色的變化。到了唐代，王洽始作潑墨山水，是着重用墨的開始。到了五代荊浩云：「吳道子有筆無墨，項容有墨無筆，吾取二子之長，自成一家法。」項容有墨無筆，我是相信的。至於吳道子早年的作品，以焦墨勾線，以淡渲染，可說是無墨；到了中年以後，線條如蒓菜，潑墨淋漓，墨分五彩，就不能說是無墨了。我們讀古人的書，還要特別小心玩味，觀察入微，可能有未盡善處須加以修正，不可妄從。

董其昌《仿米氏雲山·自跋》：「董北苑、僧巨然，都以墨染雲氣，有吞吐變滅之勢。米家父子宗董巨法，稍刪其繁複，獨畫雲仍用李將軍勾筆。」這種說法，也不很正確。米南宮晚年畫山水，乃用空靈處作雲煙，絕未用勾筆，而雲已出岫，煙雨迷濛了。清·釋普荷詩：「要從空處見鴻蒙……」他的畫故能瀟灑出塵，高人一等。

講到這個空處，就是畫家用墨的不二法門。我最初仍未明白，只知道意到筆不到其然，而不知道其所以然。後來看古人的名跡看多了，就悟到佛法所謂「圓通」。圓是圓轉，通是通達。通不就是空嗎？不就是「色即空」的空嗎？不就是「米南宮不畫雲煙，而雲煙變滅無窮」嗎？

　　少年時代在廣州，聽南國詞人陳述叔彈古琴，彈到無聲處，只見指撥弦，不聞琴有聲，不知道是甚麼道理。後來讀唐白居易〈琵琶行〉：「千呼萬喚始出來，猶抱琵琶半遮面⋯⋯」，似神龍見首不見尾，令人增加神秘的感覺，境界自然開拓起來。「轉軸撥弦三兩聲，未成曲調先有情。」由情生韻，氣韻哪有不生動呢？如果從音樂方面來解釋，就是「弦外之音」；從繪畫方面來解釋，就是「畫外之畫」。

　　八大山人畫貓，仰首望青天，氣韻生動。原題「八大山人畫貓」，我極不滿意，改作「貓戲蝶圖」。有人問我，蝶在那裏？我說：「如果天空上有飛鳥飛過，貓不去理睬；只有蝴蝶飛過，貓就自然會出神。」為甚麼呢？貓憑牠底經驗：空中的飛鳥，貓永遠沒有辦法捉到牠的；空中的蝴蝶，貓是時常捉到的。所以每當貓仰首凝視的時候，一定是在注意空中飛過的蝴蝶，俟機把牠抓下來。但畫中並沒有蝴蝶，在觀者的意識中，卻有蝴蝶存在。這個蝴蝶不在畫中而在畫外，這就是畫外之意。

　　我有一位法國巴黎大學的朋友，前天他問我看木偶戲好嗎？我說好。他第二天請了一位梅愛蓮小姐來接我去九龍城摩士公園看木偶戲，看到一段狄青出征揚鞭的時候，台下小孩子、外國人都明白狄青現在騎在馬背上。這是甚麼原因呢？這個就是抽象。愈低級的藝術，理解的人愈多；愈高級的藝術，理解的人就愈少了。這個就是曲高和寡的道理。抽象，事實上就是高深藝術的表現形式之一。

卅多年前，我在上海的時候，有一天來了一位名士，他家裏藏了不少書法名畫，特慕名來看我的收藏。我問明來意，很客氣招呼他到客廳裏。我辛辛苦苦爬到二樓書房，將一幅八大山人的《竹石翠鳥》給他看。他看見了表情很不好，結果他說：「照我看來八大山人的竹，還趕不上蒲作英的竹好。」我聽了他這樣講法，弄得我啼笑皆非。諸位想想，這個又是甚麼道理？這個就是因為這位仁兄接觸蒲作英的竹子多了，就以為蒲作英的竹是天下第一。其實，他非但八大山人的竹子看得少，就是文與可、蘇東坡的竹，看得也少，所以他一看見八大山人的竹以後，就信口批評說他不如蒲作英的好了。這可能是先入為主的關係吧！

金石

　　南方的人，包括香港出生的人在內，對於「金石」這兩個字是生疏得很的。我記得十幾年前，本校藝術系的前身藝術專修科，在開始的那幾年，曾舉辦過一次「璽印造像展覽會」。朋友中有些人說「這是一個極為難得的機會」，非參觀不可。但有些人卻裹足不前，因為他們說，他們根本看不懂。這實在是老實話，不懂就是不懂。有些人，假充內行，明明不懂，卻偏裝懂。這是不應該的。

　　說老實話，金石比書畫來，一般人接觸更少了，尤其是南方的人。因此就變成很難暸解。如果在北方，大同、雲崗、龍門，六朝隋唐的造像，滿山滿谷都是。至於所謂古璽，那也是日常生活中的用品呀！不過在文字上有一點高下之分罷了。今人用的信印，多數是小篆文的居多。古璽的文字，很多都是璽文和古籀文，難於認識，但在造型和刀法方面，也可理解一二，不過少見多怪，總是難免的。

畢加索在二十世紀初期，創造立體派的繪畫，他自己也覺得是獨得之秘。其他人看見了就批評他這種創作，是得力於科學，運用幾何三角的原理來作畫，是何等的新穎和刺激呀！不知我國在商周運用立體的方法來雕鏤玉器，例如四刀六刀蟬和八刀虎之類多到不可勝數，銅器也很多這種例子。還有畢加索有一個時期畫頭像，兩隻眼睛都畫在一邊臉上，有一隻橫眼，有一隻直眼，他自己覺得最新的創造了，因為別人看了也很新奇，於是大家都以為畢氏天才過人，讚口不絕。再講到畢氏創造直立的眼睛吧，這不知瘋魔了世界上幾多人。諸位想想，這到底是不是畢氏獨創的呢？我的答案是否定的。為甚麼呢？因為中國用此比他早。何以見得呢？我們中國人不是有許多關於技藝的行業嗎？如戲劇，如木匠、泥水匠等等都是。你們知道他們供奉的祖師是誰嗎？那就是華光。因為華光是一位多才多藝的祖師爺，所以塑起他的神像時，除了一雙橫的眼睛之外，額上還有一隻直立豎起來的眼睛，俗語所謂「眉精眼企」。做戲的花旦必要吊眼，使眼角盡量向上（此時丁先生用雙手把眼角向上提高，再次引起全堂大笑），這樣才能表現出這個戲中人的聰明伶俐。照這樣看來，中國在這方面，不是比西方要早過千年以上嗎？（座中傳來掌聲與歡笑聲）

說到璽印，今人的不如古人的好。甚麼道理呢？方法不如古人。今人刻玉用琢法，古人刻玉用砌法；今日書寫文字，一成不變，古人書寫文字，千變萬化。怎樣變呢？因為適應全局，將本來的文字，由右可移左，由正可以倒置，稱做「覆文」；還有兩個字合在一起，稱做「合文」；將兩個字寫成一字，例如東亞兩字寫成「亞」，稱做「複文」。方法懂得多了，自然是變化無窮，那有不生動的呢？不獨璽印如此，書畫也是一樣，窮則變，變則通。

結語

　　孔子《繫辭》：「易，其至矣乎；變動不居，周游六虛。」我今天就借來貢獻給各位好了。

　　　　原載於 《新亞生活》──第 14 卷第 14 期（1972 年 3 月），頁 3–4。

與丁衍鏞老師談篆刻藝術　�思

怎樣去認識篆刻藝術

印章是我國的一種書法和雕刻相合的工藝美術，但由於在刻製的過程中，有關書法的構思重於雕刻的工夫，所以印章便被認為是不同於一般工藝美術，而其製作過程是先篆印文，而後雕刻，所以把它別稱為篆刻藝術。若要對篆刻藝術有一般的認識，有關我國古代璽印的研究，又是不可忽略的必經階段。

我國璽印的起源

璽印在我國已有悠久的歷史，在夏禹時代，為款識信守而製作的璽印，在當時已經是很盛行了。當時璽印的文字，都是象形和古奇字及甲骨文，形式有方形、圓形、長方形等。材料分陶、石、玉、瑪瑙、珊瑚、玻璃、銅、鐵等。璽印在最初起源時，只不過是為了適應商業上的需求，而作為一種貨物交流的憑信之物。根據《周禮》「掌節」職，「貨賄用璽節」的記載，可以明瞭當時璽印的用途。到了秦始皇統一中國後，作「傳國璽」來顯示他專制帝皇的無上權威，並釐定天子的印稱「璽」，其他官印私印都一律稱做「印」。所以璽印的用途，到了秦朝得到擴大，除了作為商業上憑信之物外，又被用作是表徵帝皇權威的法物，和政府文告上的檢證憑據。

*編者按：根據邀思所述，原稿出於丁衍庸手筆，故本文歸入著述部分。

著
述

先秦以後璽印的發展

璽印是我國有着二千多年歷史的文化遺產，最初只作為憑信的記號，含有實用的價值。直到十三世紀以後，始與書畫結合在一起稱為三絕，成為具有美的欣賞價值的藝術品。先秦以後，到了漢代，篆刻的發展更形蓬勃，漢印文力求完整，所以漢印的字體大都方正渾穆，和隸書有相通之處，所用的書體就是所謂「繆篆」。綜觀周秦漢以至六朝，歷代的印文，大都以大篆、小篆書之。到了隋唐，就改用盤曲折疊，停均齊整的九疊文。以後篆刻到了明代，又進入一個新的階段，其時王冕始創以花乳石作印材，文彭力倡篆刻石章，使到印章材料得以擴闊。加以當時文人畫對於題跋、書法、印章都同等重視，所以印章在繪畫上，便佔有重要的一位，使到篆刻藝術在明代得以蓬勃發展，而一直由明到清都受重視，印壇上流派紛陳，各樹一幟。明清以來的印派，以何震首創的徽派開始，跟着發展的有丁敬的浙派、鄧石如的鄧派、趙之謙的趙派、黃士陵的黟山派及吳昌碩的吳派。他們風格各異，或樸茂奇逸、或蒼淵勁秀、或冷雋奇縱。各派各異其趣，為篆刻藝術開創了廣闊的天地。至於近代的印人則有齊白石、趙古泥、趙叔孺等。

古璽對篆刻藝術的研究既然有一定的價值，我們應從怎樣的藝術觀點去看古璽呢？

「匣藏數鈕秦朝印，白玉蟠螭小印文。」是倪雲林咏他清閟閣所藏的那幾方古璽印而作的。可見歷代的畫家對於古璽的珍視，還加以對收藏品的咏頌。這些古璽的印文，曾收入明代顧氏所譜的《秦漢印藪》，這方白玉蟠龍小篆文印，陰文、方二公分，到明代已慘遭回祿一次，玉已變黑色了。印文是方形的小篆，和現代出土的秦權文字如出一轍，考其年代，當為公元前214年前

後的遺物，較之三代及先秦的古璽相去甚遠，如果根據書畫同源之說，可當作原始繪畫看。那種刻劃「如畫的線條，始終不懈的力量，蘊藏無盡的內容，生氣蓬勃的神韻。」已非其它古器所能及。但形式的多種，和造型變化的莫測，根據新藝術的原理，又可當作現代藝術觀。

夏商的古器，銅有爵、觚、彝、鐘，玉有琮、璧、圭、璜、玦。製作不為不精，但形式和制度，都有規定，沒多大變化的。例如爵是兩扳三足（也有沒有扳的），鼎是兩耳四足（也有三足的），璧是圓形，玦是缺一面，不能互相混亂和任意增減的。相反的，把爵造成四足，豈不是鬧了一個大笑話嗎？而璽則可以隨時加以變化，及任意創造，不受任何限制和拘束。

三代古璽的「形式」，及「鈕」，變化之多，罄竹難書。有權形、曲形、磬形、半圓形、燕尾形、不等邊形、六角形、菱形、橢圓形、三角形、雙足布形、扇形、日月形、新月形、凸頭圓形、方形、長方形、亞字形等。鈕有龍鈕、龍鈕、怪獸鈕、馬鈕、牛鈕、羊鈕、獅鈕、龜龍鈕、禽鈕、蛇鈕、壇鈕、覆斗鈕、鼻鈕、亭鈕、塔鈕等，雕刻和鑄造的精巧，已達到最高的境界，和最成熟的時期，在現代的藝術品中是找不到的。所以從藝術的觀點來看古璽，如果以現今藝術的術語來形容，則古璽是「變形」，是「超現實主義」的產物。

篆刻藝術的特色是甚麼

篆刻藝術既是書法和雕刻的結合。那末研究它的特色，當從這兩方面着手。若從書法的構思這方面來看，篆刻的特色，就是在方寸的印章面上，通過篆刻家的構思，如何運用文字的結構、組合和相互間的關係，再通過分朱布白的手法，使文字在印面

上，呈現疏密參差，離合有倫的高度藝術效果。而在雕刻方面來看，則循印面文字結構不同，而採合適的刀法，將書法的構思呈現在印面上，而成印章。此外，在印章製成後，再用朱色印泥鈐蓋於書案作品上，殷紅的印章在大片黧黑的墨色中，又能產生一種對照的奇趣。

如何學習篆刻

要學習篆刻，一方面要着手研究具有高度藝術成就的古璽，通過參考研究，旁取古人精粹，再加上自己的融會貫通，使在印文的構思上有一定的特色。至於在刀法的學習上，則必須要勤加練習，方能成大器。例如清代篆刻家吳昌碩，他在治印的功夫上，曾經過一番勤苦學習。據說他少年時代，練習篆刻時，往往將一塊石章，刻了又磨，磨了又刻，直到石章不能用手指抓得住的時候，方才停止不再刻，所以吳昌碩日後刻印能有雄深蒼渾的風格，與他的苦練，不無關係。

原載於 《新亞學生報》，1974 年 12 月，頁 20。

評介

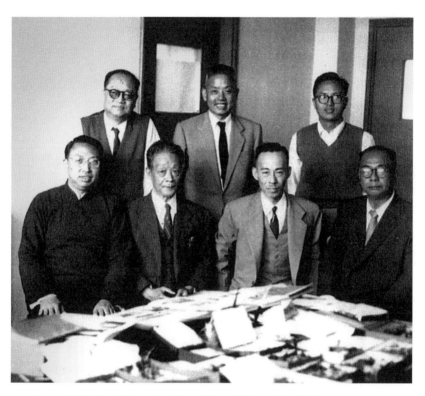

1957年12月新亞書院舉行丁衍庸藏品「古璽造像展覽」，前排左起：張瑄、董作賓、饒宗頤、丁衍庸，後排左起：曾克耑、陳士文、周肇初。

丁衍庸的篆刻藝術　　鄧偉雄

　　1975年冬天，我和丁衍庸先生一起在一所夜間大專任教。下課之後，常常是先送他回家，偶然會在他家中逗留一會，閒談一下，話題離不開他的收藏、繪畫和篆刻這幾方面。那時候丁先生的畫已開創了他自己的獨特風格。舊日八大山人與馬蒂斯的規限，不單一掃而空，更有甚之，是他已能驅使這兩家畫法，得心應手地為他所用。他的新風格，在藝術界中，很受推許，而一般社會人士，亦能接受。但在篆刻方面，這時知道的人就比較少。我因為這十多年來一直涉獵篆刻這門藝術，故對丁先生的篆刻，反而比對他的畫更感興趣，因此我提出為他編訂一本印譜的想法，他很高興地贊同了。

　　於是我有機會看遍了他存留在家中的幾盒自刻印章，大大小小有百多方。另外就是他存下來歷年為別人刻的印章的印拓，數量多得很，我記得不下五百個。我和他反覆選擇和討論，當時他主張不要收入太多的印，故此終於共選七十二個，出版了《丁衍庸印選》，因為做了這件工作，親炙到丁先生歷年來的印作，和拜聆他對印學的見解，因而使我感到他不單是現代傑出的畫家，更是位掉臂獨行，別具風格的印人。

　　據丁先生說，他是在1960年才開始操刀治印的，引起他走向這門藝術的遠因，是他對古璽的喜愛。

　　遠在四十年前，他寄寓上海，已經開始收集古璽，尤其是古玉章，更是每見必收，當時上海喜受藏古玉章的人不少，故此稍為精美者，已經是以字數論值。但是市面仍然可以見到不少好東西，所以丁公晚年，時常慨嘆，認為在香港要買一個好的古玉章，比遇神仙還要難。

對古銅印的要求就更高，他認為印章到了漢代，已漸漸趨向平正規矩，周秦古璽奇縱錯落的神趣消失了，故此，他搜求的目標就指向周秦古璽。

在鑒定古代璽印方面，我不能不說丁公並不是十分精到，所以他的收藏有些確是後代仿製之物，但是這些膺品多是有根據而仿製的，因此可以說是典型猶在，他和這一大批古印接近了幾十年，它們古拙而疏放的氣勢，深入其心，自然亦引起他自己動手刻印的動機，以求重現這種古璽趣味。

但直接促使他走向治印這個領域的原因，卻是需要的問題。他所繪的畫，一直以來，都是傾向天池、八大那一種豪放奇肆的作風。他個人認為，如果請人替他刻印來用，很難和他的畫配合，故此，他開始寫中國畫時，是用古璽來蓋，但後來覺得盡是拿古璽當作自己印章來用，實在不是好辦法，於是他就自己拿起刻刀，為自己刻姓名印及壓角用的象形印。後來，有些人知道他這方面的技能，漸漸向他索印，他就只好除了拿畫筆之外，更要以刀代筆，以石代紙的篆刻功夫來了。

丁先生在治印方面，其創作性可以說較其繪畫，是有過之而無不及。

在篆法方面，他的作風與近代最流行的皖浙兩派，大相逕庭。皖浙印人，都以漢印為宗，篆法主張必有所據，一如何雪漁所云：「不通六書，而能治印者，未之有之。」《説文解字》一書，成為篆字的標準字典，就是偏旁增減來結構印面，也必求在漢印中找到根據。丁先生則以為漢朝人可以增減小篆而成繆篆，用來入印，為甚麼今人不可以依其例而行，何必一定要受説文或繆篆所拘束？故此他在篆法方面，常常用字來遷就整個印章的結構，如果他認為印章中某一個字增或減了某些筆劃，對整體有助，他會作出這個增刪。有些他更會以畫入字，好像他刻了不少個〈牛

君之鉢〉的印，「牛」字他就常常刻成一隻牛頭樣子，而他另一個常用的齋名印〈蘇軒〉，「蘇」字就刻成一條魚，而旁邊有一「禾」字。在這一方面來說，他可以說承襲了六國異文印或先秦古璽的作風，不使自己的篆字，受某一朝代字形所限制。

章法方面，他更以自然為宗，故此他的印，很少見到排列整齊，對稱均衡這種形制。至於皖浙兩派所流行的圓朱及漢白的結構方面，更是他從不涉及的。我覺得他在這一方面，是很受漢人急就的將軍印所影響。漢時將軍受命領軍，有時是事出匆忙，所以等不及慢慢鑄造印章，於是就由印工就銅奏刀，刻成即用。這種印章，當然沒有鑄印這般方正謹嚴，但是生氣勃勃，於粗頭亂服之中，別有雲揚神采。這和先生的印給人的印象，是極相似的。故此我以為他印的章法，純以氣勝，而不在舒頭讓足，安排妥帖之上，有人評東坡居士之文，如長江大河，不擇地而流，即有沙石亦為氣勢所蓋，移用來評丁先生之印，亦無不當。饒宗頤先生序先生《印選》曰「褒衣博帶，令人如接漢家威儀。」也正是對他這個豪邁自在的章法，下了一個適當的註腳。

在刀法方面，丁先生亦有別平常篆刻家不同之處，一般印人行刀，多取切刀及沖刀這兩種刀法，但不論哪種刀法，都是用拇指、食指和中指來運刀，而用無名指及尾指抵石助力。但先生用刀，則以右手握刀柄，左手提石，刀石向自己身體方向刻去，白文一刀就是一筆，不以覆刀來修飾，刀落而石隨之剝落，這個效果，和水墨落在薄宣紙之上而得水章墨暈，有異曲同工之妙。昔年齊白石老人曾有邊款曰：「寶劍斬蛟成死物，昆吾截玉露泥痕，世事貴痛快耳。」這種用刀之豪氣，最先發揮出來的，當是晚清的吳缶廬，昌而盛之者，則為白石老人，而到了丁先生，就真是到了淋漓盡致的地步了。

曾經有人看齊白石老人奏刀治石，見他的刀疾起疾下，刀刻入石，霍然有聲，而石粉隨下，頃刻而一印成矣。看的人不禁驚嘆得目瞪口呆。這個經驗，我在第一次當面看丁先生刻印，也感受得到。

先生的印，最多的應該是姓名印，這大概因為作畫多，需要為自己刻名或各樣的姓名印。而跟他習畫的門人弟子，既要學習他的風格的畫，自然最好用他的刻印來配合，於是每個學生都會要他刻一兩個姓名印。其次他最多刻的，則是十二生肖印，這類象形印中，又以牛刻得最多，這不是因為他肖牛，而是因為他有個別號叫「牛君」。這一類生肖印，可以說是他的畫和篆刻的結合。他在印石上刻的虎、兔、牛、馬等，形象上和他用筆所畫的相去不遠。佛像印他亦刻有不少，而且亦具特色。佛像印在晚清才有出現，廣東印人如鄧爾雅、張祥凝和余仲嘉等，對此道都極有成就，尤其是鄧爾雅，他的作品秀逸清雅，以工整勝。丁先生的佛像印，卻和他恰巧相反，他純用單刀刻劃，渾樸之中極具古拙之態，若把兩者比較，鄧爾雅的佛像印像唐代石佛，優雅而細緻，丁氏的佛像印，則如魏晉所造之佛像，渾厚而古樸。

最少見他刻的是詩章、閒章這一類。在我先後見到他近千個作品之中，不會超過十個是這類作品，這大概因為他自己本身也不喜用這類閒章的緣故。

饒宗頤先生在《丁衍庸印選》序文中，有這樣幾句：「夫其求志岩藪，循波積石，蘄向既高，夐出塵表，自非犖極覃思，究乎字源，以畫入篆，曷易臻此！」此數語可以謂道盡先生於印學成就，「以畫入篆」四字，尤其一矢中的，無怪乎當日丁先生讀至斯語，讚為能一言而道破他印學的淵源途徑。

原載於 《美術家》第 8 期（1979 年 6 月），頁 64–66。

丁衍庸先生篆刻芻議　白謙慎

　　自從石章的普遍使用促進了篆刻在明末成為中國文人藝術的一個重要門類以後，整個清季刻印和收集古印的風氣很盛，詩、書、畫、印遂成為中國文人藝術的「四絕」。晚清至二十世紀以來，許多書畫大師亦能操刀治印。如清末民初的吳昌碩（1844-1927）以及他以後的齊白石（1863-1957），不但在書畫方面有卓越的成就，在篆刻領域中也是開宗立派的大師。山水畫家黃賓虹先生（1865-1955）一生好蓄古璽印，並能治印。丁衍庸先生在繪畫和篆刻方面也同樣取得傑出的成就，他在二十世紀的篆刻史上，異常突起，卓然大家。惜其篆刻藝術成就為畫名所掩，不為香港以外的篆刻界所熟悉。本文對丁衍庸先生篆刻的文化背景、藝術淵源、風格特點作一簡略的介紹和分析，以期引起研究者更多的關注。

　　統觀丁衍庸先生的篆刻，不難看出，他主要以甲骨文、金文入印，追求高古渾穆的氣象。他的這一追求是以晚清以來金石學的發展以及一系列重要的考古發現為歷史文化背景的。丁衍庸先生生於晚清。清代在中國學術史上是金石學復興並走向鼎盛的時期。受金石學的影響，和書法、篆刻密切相關的收藏和研究古器物的活動在晚清不斷地拓寬其領域，如學者們開始收集封泥，並用封泥和古代印章來考訂名物制度。[1]晚清學者對古文字的研究也有長足的進步，如吳大澂（1835-1902）的《說文古籀補》對古文字的研究有重要貢獻，直開二十世紀上半葉的羅、王之學。

1　如吳大澂作《周秦兩漢名人印考》。

受金石學的影響，清代書法出現了碑學。[2]許多碑學的書法家都書寫篆隸，追求高古的拙樸成為重要的審美取向。隨着金石學、文字學的深入，晚清也出現了一批擅長書寫先秦文字的書法家，如吳大澂、吳昌碩、黃士陵（1849–1908）等。和碑學書法創作密切相關的篆刻，在晚清也呈現出擴大取法範圍的趨勢，如趙之謙（1829–1884）將秦詔版、漢碑篆額、鏡銘、錢幣等文字入印，稍晚的吳昌碩於石鼓文用力尤多，黃士陵在篆刻中對周代吉金文字情有獨鍾。吳、黃是晚清印壇喜用先秦文字入印的篆刻重鎮，影響深遠。

1899年，殷墟甲骨文被發現。雖說從甲骨文字發現伊始，就有人以之作書刻印，但終因可識文字有限，這一風氣並沒有持續很久。但甲骨文的發現、收藏、出版、研究卻極大地刺激了人們對古文字的興趣，加之二十世紀不斷有商周銅器出土，金文的研究也有了長足進步，這些都進一步促進了以先秦文字治印的風氣。編輯璽印字書的風氣在二十世紀上半葉也很盛。[3]容庚先生（1894–1983）在1925年刊行所編《金文編》，十年後（1935）刊行續編。這一著作後經門人補充，至今被認為是重要的金文字典（附圖1）。1930年羅福頤先生摹輯的《古璽文字徵》這一研究古璽的重要著作出版。1934年，孫海波先生編輯的《甲骨文編》也由燕京大學哈佛燕京學社出版。由於很多篆刻家（包括丁衍庸先生）雖具備一定的六書知識，但並不是文字學家，所以要以古文字入印，取法先秦古璽，就必須借助學者編纂的古文字和古璽印工具書。上述工具書都十分便於篆刻家創作時挑選篆字，如容庚

2 「碑學」一詞有狹義、廣義兩種用法。狹義的用法僅指晚清以後取法北魏碑版的書法；廣義的用法指清初以後取法唐以前二王體系以外的金石文字以求古樸稚拙意趣的書法。

3 關於這點，可參見馬國權先生的有關論述，見馬國權：〈近代印壇鳥瞰（代序）〉，載馬國權：《近代印人傳》，上海，上海書畫出版社，1998，頁8–17。

附圖1
容庚編著，張振林、
馬國權摹補：《金文
編》，北京，中華書局，
1985，頁202。

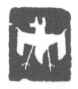

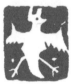

附圖2
鄧爾雅刻象形文字印
晉文、高翔編著：
《二十世紀篆刻名家
作品選》，北京，
人民美術出版社，
2001，頁145。

先生所編《金文編》無疑是丁衍庸先生在篆刻時經常查閱的一本金文字典，對丁衍庸先生的篆刻影響至巨。

1902年，丁衍庸先生出生於廣東茂名縣。他早歲負笈東瀛，一生遊蹤甚廣。他生活、學習的地域和他以後的篆刻藝術不無關係。廣東地區的篆刻始於明季，[4]自晚清以來，嶺南地區的印事和古文字研究異常活躍。1887年，兩廣總督張之洞（1837-1909）和廣東巡撫吳大澂在廣州開廣雅書局，因吳大澂和黃士陵為舊交，邀黃在廣雅書局任職。黃士陵精於金石的拓印，在廣州期間曾受吳大澂的委托，與尹伯圜合作，將吳大澂收藏的古印，編排鈐之成譜，是為著名的《十六金符齋印存》。[5]黃士陵兩度到廣東，前後共住了十八年，對嶺南地區的篆刻影響深遠。[6]在黃士陵的追隨者中以鄧爾雅（1884-1954，廣東東莞人）最為著名。鄧爾雅，是二十世紀上半葉廣東地區重要的篆刻家。鄧爾雅在1905年赴日本學美術，後長期居住在廣東和香港。鄧爾雅心慕手追黃士陵印風，走的是儒雅一路，和丁衍庸的印風並不相類，但有兩點和丁衍庸的篆刻有關：其一，

4 見饒宗頤先生為《丁衍庸印選》所撰序。載鄧偉雄：《丁衍庸印選》，香港，唯高出版社，1976。

5 吳大澂收集古印極富，從他存世的許多信札可以看出，他一生都在收集古印。

6 關於黃士陵的生平與藝術及對廣東藝壇的影響，見《看似尋常最奇崛——黃士陵書畫篆刻藝術》，澳門，臨時澳門市政局文化暨康體部，2001。

鄧爾雅常以商周金文入印；其二，他也喜歡從金文中尋找象形字或族徽來刻圖像印（附圖2）。在廣東籍的篆刻家中，還有簡經綸（1886-1950，廣東番禺人）專喜用甲骨文刻印，印風高古。簡經綸有時還模仿古璽的形制，將自己的印章刻成鑵形或「亞」字形印面（附圖3、4）。嶺南地區在二十世紀亦為古文字研究的重鎮。前面提到的古文字專家容庚先生（廣東東莞人）和商承祚先生（1902-1991，廣東番禺人）皆長期住在廣州。容、商二先生也刻印。

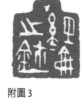

丁衍庸先生早歲留學日本，所習雖為西畫，但對日本的傳統書畫界不會很生疏。此時日本的學術界和書法界由於出使日本的中國清代官員楊守敬（1813-1915）為金石學家，帶去大量拓片，引出金石學熱，刻印的風氣也日盛。丁先生留日期間，當能耳濡目染。

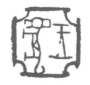

1925年，丁衍庸先生回國，在上海從事美術教育工作，所教雖為油畫，但他在此時卻對收藏中國古代璽印產生了濃厚的興趣。而上海以及鄰近的江浙地區乃中國篆刻的中心所在，丁先生回國時，篆刻大師吳昌碩尚健在，寓居上海，當時居住在上海及其附近地區（如蘇州、杭州）的著名篆刻家不勝枚舉。丁衍庸先生在上海時，一定有許多機會接觸當時的篆刻家。抗戰期間，丁衍庸先生往返於廣東和重慶，此時流寓重慶的友人如潘天壽（1898-1971）、呂鳳子（886-1959）等也善篆刻。

1949年，丁衍庸先生移居香港。此時，一些廣東籍的印人如
鄧爾雅、羅叔重（1898-1969）、馮康侯（1904-1983）等也在香
港。[7]由於內地在1949年後基本中斷了和西方藝術界的交流，生
活在香港的丁衍庸先生不但得以繼續從事西畫創作和教學，還有
機會不斷地接觸西方的現代藝術。這大概是他的篆刻中有一部分
作品能汲取中國傳統之外的視覺藝術資源的原因之一。

在二十世紀上半期，中國美術界予以清初書畫家八大山人
（1626-1705）前所未有的關注。丁衍庸先生一生私淑八大山人，
從二十世紀二十年代末起就開始收集八大山人的書畫，[8]其書畫均
深深得益於八大山人的藝術。[9]值得指出的是，八大山人也是一位

附圖5
八大山人用印
Wang Fangyu and
Richard Barndart, *Master
of the Lotus Garden:
The Life and Art of Bada
Shannen* (1626–1705),
New Haven: Yale
University Art Gallery,
1990, p. 247.

有獨特風格的篆刻家。八大山人生於明末清初，
斯時正值文人篆刻藝術進入高峰期。八大山人
的祖父朱多炡（1541-1589）是明末篆刻大家何
震（1535-1604）的友人，其族叔父朱謀㙔治古
文字，有《古文奇字》一書存世。八大山人亦治
印，並研究古文字。[10]八大山人的藝術有以下幾
個特點：（一）以書入畫，畫中的線條有書法的意
味；（二）書畫題款，用語詼諧，富於幽默感；
（三）印章的布局也能獨闢蹊徑（附圖5）；（四）

7 關於香港在二十世紀的篆刻歷史，見鄧昌成：《香港篆刻發展史》，載《書譜》1989年第
　1期（總86期），頁76-77；1989年第2期（總87期），頁63-66。

8 高美慶：〈丁衍庸先生年譜〉，載莫一點主編：《莫一點珍藏丁衍庸畫展選集》，香港，
　一點畫室，1998。

9 丁衍庸先生曾撰〈八大山人與現代藝術〉一文，見高美慶：《丁衍庸先生年譜》。

10 八大山人治印，在陳鼎〈八大山人傳〉有記載，載王方宇編：《八大山人論集》上冊，
　台北，國立編譯館中華叢書編審委員會，1984，頁531。近年發現的上海圖書館藏八
　大山人書札中有一通致卷舒的信札，其中談到為其治印一事。從筆跡看，此札作於晚
　年。因八大山人年事已高，所以由他寫稿。請人刻之。此為八大山人參與刻印最直
　接的證據。此札發表於王朝聞主編：《八大山人全集》第2冊，南昌，江西美術出版
　社，2000，頁260。

八大山人有時還把一些近似圖像的字形刻入自己
的印章（附圖6）。這些應也給了丁衍庸先生的篆
刻以啟發。

附圖6
八大山人用印〈山〉
Wang Fangyu and
Richard Barndart, *Master
of the Lotus Garden,*
p.248.

　　根據丁衍庸先生的友人回憶，丁衍庸先生在
二十世紀六十年代以前並不刻印，但常用所藏古
璽印鈐蓋在自己的書畫作品上，後來發覺老用古
璽印，甚受限制，遂開始操刀治印，以求所治印
章和自己的畫風相吻合。[11] 所以說，從刻印開始
到去世，丁先生刻印的時間並不長。只是由於他
交遊廣，閱歷深，立意高，加之收藏，摩挲古璽
印多年，一旦操刀刻石，即能不同凡響。

　　篆刻家以刻刀為鐵筆，最重刀法。根據丁衍
庸先生友人的記述，丁衍庸先生用刀，一筆用一
沖刀完成，一般不補刀。[12] 這點和齊白石相似。
齊白石的單刀痛快爽利。丁衍庸先生用刀，吸
收了吳昌碩刀法厚重渾樸的一面，這就使其刀法
在流動中多了幾分沉着，厚重中又有華滋，他的
〈虎庸之璽〉便體現了這一點（附圖7）。在丁衍庸
先生的白文印中，還有一路線條較細者。如〈虎
之璽〉一印，「虎」為一象形，豎立於右側，線條
流暢生動，有書畫中的寫意性（附圖8）。丁衍庸
先生對線條的重視，得自他對中國文人書畫傳統
的理解（如他所仰慕的八大山人對書畫線條的錘

附圖7
丁衍庸刻〈虎庸之鉥〉
《丁衍庸作品回顧
展》，香港，香港藝術
中心，1979。

附圖8
丁衍庸刻〈虎之鉥〉

11　見鄧偉雄：〈丁衍庸的篆刻藝術〉，載《美術家》第八期（1979年
　　6月），頁64–66。

12　同上，頁65。但從我們目前見到的印譜來判斷，丁衍庸先生的
　　不少印章還是有補刀的。

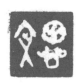

附圖9
丁衍庸刻〈思文〉

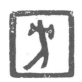

附圖10
丁衍庸刻〈方〉

附圖11
先秦古璽〈□陽往〉
羅福頤主編：《古璽
彙編》，北京，文
物出版社，1981，
頁58。

附圖12
丁衍庸刻〈傅世亨〉
《丁衍庸作品回顧展》

附圖13
丁衍庸刻〈丁庸〉

煉就十分精湛）。丁衍庸先生還有一些朱文印，線條和邊框都相當的寬厚。如〈思文〉和〈方〉兩印，筆劃的邊緣也很少有殘破，顯得十分凝重（附圖9、10），這類印章可能取法了厚重一路的古璽中，如古璽〈□陽往〉就可視為這類印風的淵源（附圖11）。丁衍庸先生用刀的變化，還可以從〈傅世亨〉等印中可以窺出一斑（附圖12）。他在刻這一路印章時，刀刃側斜的角度較大，和書法用筆中以側鋒取態的意趣有異曲同工之妙。

論者常以「不知有漢」評論丁衍庸先生的篆刻，這主要是因為他超越明清以來治印者多從佈局平穩的漢印入手的途徑，直接取法先秦古璽。這種取法主要表現在篆法、章法、形制三個方面。在篆法上，他以甲骨文和金文入印，如他的名章中的「庸」字就常取甲骨文的「庸」字（附圖13）。在章法上，先秦古璽的章法，字距緊密，而行距有時卻相當疏朗。如著名古璽〈日庚都萃車馬〉（附圖14），左側的「日庚都」和右側的「萃車馬」字距相當緊。兩行底端的「都」和「馬」都比較寬，但上面的行間卻很寬疏。我們再看另一古璽〈文安都司徒〉，也有類似的佈局（附圖15）。丁衍庸先生所刻〈明報月刊十周年紀念璽〉一印，即能得此佈局神韻（附圖16）。此印「報」和「月」兩字緊緊相聯，「月」又不作正局，顯得異常生動活潑。又如「以書入畫」一印（附圖17），「以書」二字相連，幾如一合文，亦即兩個或兩個以上的字寫成一個字的樣子（我們在商

代的金文中能見到這樣的合文，古璽中也常有類似的處理，明末清初的八大山人研究鐘鼎文字，也常有類似的文字遊戲），[13] 左側的「入畫」的「入」字只佔據頂端很小的空間，「畫」作拉長處理，和右側面「以書」相呼應。全印的線條很厚重，但還在露出單刀的痕跡，雄強中因之又見流動的意趣。

　　虛實的巧妙處理，是丁衍庸先生篆刻的一大特色，也是其藝術最吸引人之處之一。丁先生曾刻過兩方文字內容相同的鏟形名章〈丁鴻之璽〉。第一方右上角的「丁」字處理比較實（附圖18）。「鴻」以一振羽之鳥形代之，背部和尾部未刻去的部分，虛實相映，「之」字線條較細而有流動感，「鉢」字左側筆劃的粘連使它有較大的白色，和右上角三角形的「丁」字構成呼應之勢，加之接近底部的線條細長而又流暢，整個印面顯得靈動而有節奏感。第二方印的章法和第一方相似，但用刀的輕重變化幅度更大，單刀的效果也更明顯，神采郁郁勃勃（附圖19）。

　　上述兩方名章也反映了丁衍庸先生取法先秦璽印的第三方面，即印面的形式效仿古制（這點我在上面提到，廣東籍的篆刻家簡經綸已經有所嘗試，見附圖4）。先秦璽印中有鏟形印（附圖20），在丁衍庸先生的印章中，這類鏟形印還

附圖14
古璽〈日庚都萃車馬〉
馮作民等合編：
《金石篆刻全集》，
台北，藝術圖書公司，
1980，頁73。

附圖15
古璽〈文安都司徒〉
羅福頤主編：《古璽
彙編》，頁2。

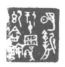
附圖16
丁衍庸刻〈明報月刊
十周年紀念鉢〉

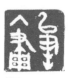
附圖17
丁衍庸刻〈以書入畫〉

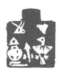
附圖18
丁衍庸刻〈丁鴻之鉢〉
《丁衍庸作品回顧展》

13　見王方宇：〈八大山人的花押〉，載《文物》1981年第6期，頁78-81。

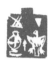

有不少，如〈丁之鉨〉、〈丁鴻鉨〉等（附圖21、22）。此外，我們在商代的青銅器上，還常能見到帶有「亞」字框的族徽或銘文，容庚先生的《金文編》收了不少這類的圖形（附圖23）。二十世紀三十年代北京尊古堂曾出現傳殷墟出土的三方古鉨（附圖24），儘管學術界對此三件古物是否是商代的印章還有不同的看法，[14]但我們可以看到丁衍庸先生刻過的一個「亞」字型框的「鴻」肖形印（附圖25），明顯地是從傳為殷墟出土的「亞」字框的印記和《金文編》所收的圖形轉化而成（附圖26）。[15]這些仿古形制，能喚起我們的歷史記憶，從而達到高古的藝術效果。

在丁衍庸先生的印章中，肖形印（即圖像印）佔有相當的數量。在二十世紀的篆刻家中，刻肖形印最多也最有成就者當推長期居住在上海的書畫家來楚生先生（1903-1974）。[16]來楚生的肖形印主要取法戰國至秦漢的古肖形印、漢畫像磚和北朝佛教造像，[17]雖說他的肖形印常十分簡約寫意，但就整體的造型來說，還是相當寫實的（附圖27）。丁衍庸先生的肖形印和來楚生的很不相

14 羅福頤先生和王人聰先生以為，這些可能是古代鑄銅器銘文用的母範，未必即是鉨印。見羅福頤、王人聰：《印章概述》，香港，中華書局（香港）有限公司，1973，頁2。註7。

15 《丁衍庸印選》釋此為「雁」，我以為很可能是「鴻」。

16 來楚生先生早年畢業於上海美術美專。二十世紀三十、四十年代主要在上海、杭州一帶活動。

17 參見單曉天、張用博：《來楚生篆刻藝術》，上海，上海書畫出版社，1987，頁95-116。

同。如果説來楚生的肖形印能夠達到和古代的畫像磚和佛教造像形神俱似的話，那麼，丁衍庸先生的肖形印則更有現代感。他的肖形印大致可分為三類：一、象形字印，二、十二生肖印，三、其他圖像印。

這些肖形印有三大風格來源。一是甲骨文和金文中的圖像文字。甲骨文和較早的商周青銅器上的一些銘文為象形字，雖屬文字，然與圖畫無異。丁衍庸先生移居香港後，改名「丁鴻」，常刻一鳥代「鴻」（附圖28）。他還曾刻〈丁鴻〉名章，「丁」為一長釘，「鴻」為一豎起來的鳥（附圖29），後者明顯地是借鑒了《金文編》中著錄的一個象形字（附圖30）。丁先生屬虎，也常以《金文編》中的象形字「虎」入印（附圖31、32）。這種印雖説也算是古文字印，但我們也完全可以把它們視為肖形印。

他的第二個圖像和風格來源是古代的肖形印。他刻的生肖印〈兔〉，經過適度的誇張後，顯得十分俏皮可愛（附圖33）。

第三個風格來源我以為很可能是西方現代繪畫。丁衍庸先生所仰慕的西方大畫家馬蒂斯、畢加索都有一些造型極為洗煉，帶有幾何線的作品。這應也直接給丁衍庸先生的印章以啟發。他的有些肖形印造型異常簡潔，無曲線，幾如幾何圖形。如他刻過多方〈丁虎〉的生肖印，有的極為洗煉抽象（附圖34、35）。有一方〈丁虎〉的生肖印，極度的變形，幾乎可以用「遺貌取神」來

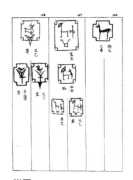

附圖23
《金文編》收「亞」字框圖形
容庚編著，張振林、馬國權摹補：《金文編》，頁1069。

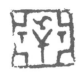

附圖24
傳殷墟出土商代古璽「亞」字形古璽
馮作民等合編：《金石篆刻全集》，頁33。

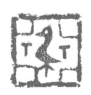

附圖25
丁衍庸刻「亞」字形印〈鴻〉

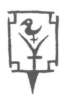

附圖26
《金文編》所收「亞」
字圖形
容庚編著，張振林、
馬國權摹補：《金文
編》，頁1069。

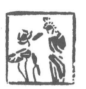

附圖27
來楚生刻何仙姑
耶魯大學美術館藏，
〈來楚生刻八仙肖形
印〉手卷。白謙慎為
紀念金元張先生捐贈。

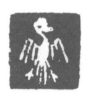

附圖28
丁衍庸刻〈鴻〉
《丁衍庸作品回顧展》

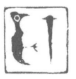

附圖29
丁衍庸刻〈丁鴻〉

描述。變形後，「虎」形既簡樸稚拙，又有一種漫畫的效果（附圖36）。他刻的豬，亦如此（附圖37、38）。在另一方〈虎鴻〉印中，陽刻抽象虎形上陰刻着代表「鴻」抽象符號，簡直把肖形印變成了一種抽象圖案（附圖39）。此外，丁衍庸先生還有一部分戲劇人物肖形印全以細線勾勒，和他的戲劇人物畫如出一轍（附圖40）。

在丁衍庸先生的圖像印中，還能見到一些人們不常入印的動物，如貓、驢、鵝等（附圖41、42、43）。[18]丁衍庸先生刻這些一般篆刻家不入印的動物，我以為和他的繪畫很有關聯，或是他研究八大山人繪畫的結果。八大山人喜歡畫貓，丁衍庸曾畫〈貓石圖〉，構圖和存世八大山人的一貓石圖立軸的構圖非常相像。八大山人曾號「驢屋」，也在其畫上多次鈐〈驢〉印（附圖44）。丁衍庸所作〈鵝〉圖像印，造型上也受到了八大山人所繪〈蘆雁圖〉的影響。

從以上所舉的印例，我們已不難看出，篆刻到了丁衍庸先生的手中，古今中外，抽象具象，左右逢源，隨手拈來，好像宇宙萬物都可以入印，變化不可端倪。他的印風或恢弘，或奇肆，或高古，或詼諧，或雄強……方寸之間，居然有了種種不凡的氣象。而這一切都還有待於更多的專家學者們來進行深入的探討研究。

18 王方宇先生曾有專文論八大山人畫貓。見 Wang Fangyu, "Bada Shanren's Cat on a Rock: A Case Study", *Orientation* Volume 29, Number 4 (April, 1998) pp40–46。

筆者在寫作本文的過程中得到了高美慶博士和衣淑凡女士的熱情幫助，在此表示感謝。

原載於　高玉珍主編：《意象之美——丁衍庸的繪畫藝術》，台北，國立歷史博物館，2003，頁186–189。

附圖30
《金文編》著錄的象形文字
容庚編著，張振林、馬國權摹補：《金文編》，頁1075。

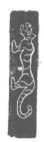

附圖31
丁衍庸刻
〈虎〉

附圖32
《金文編》著錄的象形文字
容庚編著，張振林、馬國權摹補：《金文編》，頁1076。

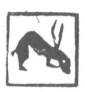

附圖33
丁衍庸刻生肖印〈兔〉

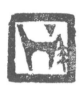

附圖34
丁衍庸刻〈丁虎〉

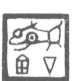

附圖35
丁衍庸刻〈虎丁鉢〉

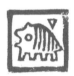

附圖36
丁衍庸刻〈丁虎〉

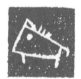

附圖37
丁衍庸刻生肖印
〈豬〉

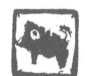

附圖38
丁衍庸刻生肖印
〈豬〉

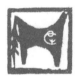

附圖39
丁衍庸刻〈虎鴻〉

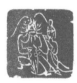

附圖40
丁衍庸刻肖形印〈霸王別姬〉
劉中行藏

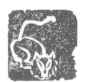

附圖41
丁衍庸刻肖形印
〈貓〉

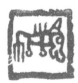

附圖42
丁衍庸刻肖形印
〈驢〉

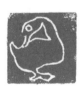

附圖43
丁衍庸刻肖形印〈鵝〉
鄧偉雄：〈丁衍庸的篆刻藝術〉，《美術家》1979年6月（第八期），頁64。

附圖44
八大山人用印〈驢〉
Wang Fangyu and Richard Barndart, *Master of the Lotus Garden*, p.247.